U0015207

畢卡比亞 Francis Picabia

世界名畫家全集 何政廣主編

陳英德、張彌彌●合著

藝術家出版社

達達與超達達的畫家

畢卡比亞
Francis Picabia

陳英德、張彌彌◉合著　何政廣◉主編

藝術家出版社

目 錄

前　言

如果你要瞭解達達畫派的理論和歷史，一定不要放過畢卡比亞（Francis Picabia， 1879～1953）的繪畫和他的言行。畢卡比亞是西方舊社會的產物，他的出現也可說是對這種社會醜陋面的反映。

畢卡比亞是出生在巴黎的法西混血兒，父親是西班牙人，在巴黎古巴大使館任法律顧問，母親是法國巴黎很富有的資產家，舅父是一圖書館的館長，外祖父是有名的業餘攝影家。七歲時他的母親去世後，留下一大筆財產，一生不愁生活困難；此後，畢卡比亞的童年一直生活在他父親、舅父、外祖父與無女人味的男人世界裡。

十五歲時，他的父親偷偷地把他的一張畫拿到「法國藝術家沙龍」展出，得到好評。次年，進入巴黎高等裝飾藝術學院，成為柯爾蒙的弟子。十八歲開始走進女人世界。以當時最新的汽車和最好的物質享受過日子。據說他一生中換了一百二十七輛車，每次新汽車在一千公里的試車之後就換另一輛新車。畢卡比亞最荒唐的私生活是以新汽車搶到別人的新娘，據說不少少女在結婚前夕被畢卡比亞以新汽車接走。大部分的時間他都在法國地中海岸度過，早期則住過有名的聖–托貝（Saint-Tropez）城。尤其在兩次世界大展之間的三〇年代，他幾乎是法國南方海岸花花世界最有名氣的人。這種身世對他的繪畫世界和美學思想有很大的關係。

畢卡比亞的繪畫世界是從點描畫開始，隨後轉入體積氣氛很重的塊狀風景畫，給人有印象派、野獸派和立體派大混合的感覺。很快地，他將風景演變成奧菲畫派（Orphisme）非常成功，一幅此畫風的〈UDNIE〉長寬三公尺的代表作幾乎與他的名字不相離。這幅作品是他在一九一三年去美國參加軍械庫展覽（Armery Show）後，回法國參加秋季沙龍的作品，以一位美國少女史塔西亞·納皮爾闊斯卡的舞姿為題材。這一年去美國，被新大陸紐約的藝壇認定是歐洲前衛畫家的發言人。

畢卡比亞也是一九一二年杜象三兄弟的「黃金分割」的會員。一九一五年在戰爭中利用名義去古巴經紐約，幫忙史泰格列茲的現代畫雜誌《攝影工作》（Camera Work），開始畫以汽車零件為題材的畫。他是以這種畫風走進達達畫派。畢卡比亞認為美不但可以用蘋果或花來表達，也可用機械零件，這完全要依大眾的眼光、態度而定，有一幅一九一七年的作品〈情愛的表演〉就是以電器零件組合而成的。畢卡比亞以最顯眼的方式讓人知道思想與觀念可以用任何一種表達法流露出來，換句話說，思想與表達之間沒有任何困擾關係，要將思想從表達的方式上解放出來，才有實在的思想存在。

達達派在一九一三到一九一八年之間演變進展無窮。巴黎方面是由畢卡比亞出力最大，大部分的文藝活動都由他全力推動。到了一九二一年，畢卡比亞認為達達派太過於理論化，同時演變的不多，因此退出所有畫派而以他自己為名的畫派自居，後來參與超現實主義運動。一九二六年復歸具象繪畫，第二次世界大戰中滯居法國南部，一九四五年回到巴黎，畫風顯出抽象的傾向。一九四九年在巴黎德魯安畫廊舉行大型展覽會，被譽為從達達出發而超越達達的實至名歸的藝術家。

何政廣

寫於藝術家雜誌社

達達與超達達的畫家——
畢卡比亞的生涯與藝術

　　「我不是畫家，我不是文學家，我不是音樂家，我不是專業者，我也不是業餘者。在這個沒有人管的世界上，盡是一些專家、專長者，讓那人與所有其他人分開。」在《錢財來路不明的闊佬耶穌基督》的書裡，法蘭西斯・畢卡比亞（Francis Picabia，1879～1953）如是說。畢卡比亞不認為自己有什麼專長，其實他卻是樣樣都能，他是典型的所謂「許多事物的化身」。

　　這個持「反英雄」論調的「超英雄」，在文字領域裡，他是詩人、藝評家、筆戰論者及雜誌發行人；在戲劇範疇方面，他是劇作家、舞劇的創演人；在社交界上，他又是傑出的晚會籌辦人，而他特別奮力於作畫，是一位不折不扣的畫家。

　　「自極年少時，他就受強猛的繪畫慾望所左右，他日夜作畫，手腳輪用，晚上他把畫蓋在白天所作的畫上，白天又把畫蓋在晚上所作的畫上。」阿爾普（Jean Arp）如此談到畢卡比亞，他同時說：「法蘭西斯・畢卡比亞是藝術上的哥倫布，沒有人能達到他哲學式的不關心、創作的輕而易舉，及工匠式的冷靜。他沒有羅盤而能航海。」

　　「法蘭西斯還有渾然忘我的天分，讓他可以著手新畫幅，而不受過往記憶的糾纏。不斷更新的鮮活血氣讓他成為『更甚於畫家

自畫像　1920年　鉛筆、墨水、紙　31×19cm

8

《391》各期號封面機械形態素描　1917年　巴黎保羅・德斯提巴圖書館藏

畢卡比亞（前排右二）與391會員合影　1921年

的人』。」「畢卡比亞的藝術生涯是一系列『萬花筒』式的經驗，這些經驗之間，在外觀的樣貌上只略有近親感，卻都顯著地烙上強烈的個人特質。」這是馬塞爾‧杜象對畢卡比亞的評述。

畢卡比亞以印象主義、野獸主義風格的畫作極早活躍於巴黎畫壇，且以立體奧菲主義的繪畫，代表法國參加紐約軍械庫展，贏得大西洋對岸的美譽。在紐約友人的《291》雜誌、於巴塞隆納自創的《391》雜誌上發表機器形態素描，開始達達的行為，至一九二〇年以達達的表演取鬧巴黎，畢卡比亞成為達達派的重要成員。數年之後，遷居蔚藍海岸畫起具象畫，二次大戰後回巴黎又朝向抽象繪畫發展。畢卡比亞確是一位不懈的創作者，五十年的繪畫生涯中，以他對繪畫的熱情持續又矛盾地呈現，且超越過各種不同類型的繪畫。

衝動的本能、不羈的生活、拈來即是的主意、隨機靈變的心思、冒犯無禮、幽默挖苦，讓畢卡比亞生而成就為達達的一體。畫家畢卡比亞之所以見重於藝壇，最是在於他達達運動的展演。雖然達達不只有一個父親（達達有幾個父親，畢卡比亞只是其中之一），然巴黎達達諸君是圍繞著畢卡比亞而旋轉出集體的動能，成為廿世紀初響亮的巴黎達達。

心知肚明如畢卡比亞，忠實於繪畫而成「反繪畫的畫家」，熱中於達達而沒有完全擁抱達達，他認為「達達是不可擒縱的，如同不盡完美之物。沒有漂亮的女人，就如同沒有真理一般。」雖然畢卡比亞可能是達達運動的最後堅持者，他還是超越達達而去。

生活奢華又放浪行止，居擇華屋、行則美車，追逐女性周而復始，然畢卡比亞生命中最看重的仍是繪畫。繪畫之操作如他對快感之追求，迅速變換緊跟著懷疑。內在慾望之衝擊形於畫面，騷動不安也見諸畫面。而他總是時時欲超越既成之事，避開因襲。達達之後，轉而畫他觸目的浮世與擬古風之圖，望引來驚駭與驚奇。在他生命的最後幾年，畢卡比亞再拓他先於人創見的抽象，達達精神如此無形中重新展現。

《391》刊物第12期及14期　1920年　巴黎保羅‧德斯提巴圖書館藏

諾維雅的習作
1916–17年　水彩畫、紙

西班牙女子　1902年
水彩、墨水、紙
30×20.5cm　私人收藏

生而富有的怪誕天使

　　畫家出自極富裕、社會地位顯著，又熱中藝術的世家者不
多，法蘭索–瑪琍・馬提內茲–畢卡比亞・達凡（François-Marie

西班牙女子　1902年
水彩、紙　62.5×47cm
私人收藏

Martinez-Picabia y Davanne）是一位一八七九年一月廿二日在巴黎
出生的高等法國人，他是移居古巴成爲巨富的達凡家族的女兒瑪
琍・塞西勒，與西班牙裔、古巴富有家庭的法蘭西斯哥–維生特・
馬提內茲–畢卡比亞聯姻的結晶。這位也就是後來以法蘭西斯・畢
卡比亞聞名的畫家。法蘭西斯的外祖父阿爾封斯・達凡是位化學
家與攝影家，長期爲法國攝影協會傑出會員，舅父摩理斯・達凡
是圖書館館長，並且是有品味的藝術品收藏家，而父親則是外交

官，也是業餘的藝術愛好者。

七歲時法蘭西斯‧畢卡比亞已是一個怪誕小天使，充滿奇想。父親送給他一座天秤，他把天秤放在窗口，讓一邊秤盤露在陽光底下，另一邊的則隱在陰影裡，他想秤秤看到底哪一邊比較重。這樣的鬼靈精很可以成為另一個伽利略或另一個牛頓，但是他兩者都不是，他成為藝術界的炸彈爆手，四處引爆話題。他拒絕傳統，一再挑釁，冒犯你又令你驚奇，他也可以對傳統讓步，讓你懷疑、失望。

畢卡比亞的母親在他七歲時去世，次年外祖母也去世，家中沒有女性，又似乎充滿女性。畢卡比亞後來稱這個家叫「四個人而沒有女人（或有400個女人）的家」（maison des quatre sans [400] femmes）。

畢卡比亞十歲半的時候便獲得圖畫第一獎。據載他十五歲時，父親把他的畫送到法國藝術家沙龍的審查處，被接受了，並且得到好評（然畢卡比亞的名字在1899年以前不曾出現在沙龍目錄）。十六歲時，他註冊羅浮學校。同年秋天，畢卡比亞在巴黎高等裝飾藝術學院也註了冊，編號第二七〇，但自此就沒有其他在校的紀錄。畢卡比亞有沒有真正去這兩個學校上學，我們不得而知，倒是他還算認真地在幾個私人畫室裡畫模特兒、人像，特別是費爾南‧柯爾蒙畫室。不過據一位他的女同學後來說，他在那裡對畫石膏像毫無興趣，只喜歡在冬天的時候畫裸體的模特兒，夏天則到戶外寫生。這期間他曾獲柯爾蒙畫室與茱利安畫院學生畫作聯合競賽的第一獎。

法蘭西斯‧畢卡比亞的繪畫天分自早表露確是事實，而且他還能瞞天過海，他自己招認：「我年少的時候臨摹我父親收藏的畫，我把他的畫賣掉，換成我臨摹的畫，家中沒有人發覺，自此我找到了我的天職。」畢卡比亞廿歲時第一次正式參加法國藝術家沙龍，開始繪畫活動。

也在他廿歲那年，畢卡比亞遇到一名女子埃爾明‧奧列亞克（Hermine Orliac），與之相好，這樣的關係令家人十分不滿。他卻帶著埃爾明到瑞士莫爾居旅行，他告訴人家說他在那裡遇見了尼

采，這是不可能的誑語。但自此他不斷地宣揚尼采式的「活力生命論」。

外祖母過世時，留給畢卡比亞可觀的遺產，廿一歲他已法定成年，終於可以動用這一大筆錢。他與埃爾明共築舒適愛巢，在蒙馬特「藝術之家」的畫室住下，並且到處旅行。他買了他此生有過的一百廿七部汽車中的第一部，常與埃爾明開車到法國南部逍遙，當然還有作畫。一九○二年，畢卡比亞與埃爾明第一次去西班牙，住在姑姑茱安妮塔家中，因而開始認識西班牙，畫了幾幅「西班牙女子」與「鬥牛士」的畫，這個主題在他日後的作品中有相當的發展。

畢卡比亞最先是以風景畫活動於畫壇，一八九九年他正式第一次參展法國藝術家沙龍，是以一幅〈馬提格的一條街〉作品，畫法國南部馬提格的風景，從畫面顯示出這時的他仍然十分學院派。從瑞士旅行回來之後，他才時常到羅茵河上的莫瑞與利雍河上的新城，那即是印象主義畫家常去寫生的地方。自從揣摩這些地方的風景，畢卡比亞畫出了他印象主義畫風的畫。

印象主義、分色畫法與野獸風

畢卡比亞印象主義風格的繪畫曾令人猜疑，有人認為那是他年輕時代的錯誤，其實不然，畢卡比亞自己說：「印象主義之於我，應是我的肚臍帶，它讓我伸展我的肺葉，教我走路，由於這個，遙想的地平線，對我來說成為我著手的每一件作品的冒險目標。」

畢卡比亞原有學院的養成，一九○二至○八年他探向印象主義畫風，將之作為創作理則的時候，他還經常出入柯爾蒙畫室。柯爾蒙傳授的是一種受柯洛及巴比松畫派影響的風景畫的觀念。畢卡比亞天生優異的秉賦，加上在畫室的薰陶，風景畫基礎已很厚實。此時他遇見印象主義畫家畢沙羅的兒子喬治和魯道爾夫。觀物態度一變，就把畫面轉向畢沙羅、希斯里的風貌。

早晨的景色，莫瑞　1904年　油彩畫布　60×73cm　巴黎私人收藏

在羅茵河岸、利雍河岸，畢卡比亞架上畫布，鋪展一連串的作品。他捕捉水面、岸邊的小船、房屋、草叢與樹木，因應四季時分和大氣氛圍而有的轉換，畫出色彩光影變化的風景，這些畫

圖見16、17頁

如〈羅茵河岸陽光下的景致，莫瑞〉、〈利雍河岸陽光下的景致〉和〈早晨的景色，莫瑞〉等，都是繪於一九○四至○五之間，顯然受了希斯里的暗示，因為希斯里也在羅茵河岸的莫瑞和利雍河上的小鎮作過不少描繪。

這些震顫、小絨球般的觸痕，或點狀或拖長的細碎筆跡，所形成的饒有質感又色彩光燦鮮亮的畫，立即獲得極大的讚賞。畢卡比亞一九○三年便開始參加巴黎的獨立沙龍與秋季沙龍。一九○五年在荷斯曼畫廊作第一次個人展覽，評論即稱讚說他是「感

羅茵河岸陽光下的景致，莫瑞　1905年　油彩畫布　73.6×91.5cm　費城美術館藏

人而真誠的藝術家，他對我們鄉村和田野的熱情召引，使我們投
向廣大的自然。」

　　一九○七至○八年，畢卡比亞〈羅茵河岸，莫瑞秋天景色〉
的畫面上，點觸增大，到一九○八年〈聖-托貝城堡之景〉就呈現 圖見19頁
出如新印象主義席涅克分色畫法的砌路石片般的樣貌。聖-托貝風
貌描繪的一組繪畫，畢卡比亞顯然是踏著席涅克的步子走去。席
涅克在六年前便對著同樣景點作畫。

　　不是所有印象主義或新印象主義的繪畫，畢卡比亞都面向風
景寫生，依他朋友畢沙羅的兒子們所說，畢卡比亞也常「根據照
片」來作繪畫的練習。一九○六年的一幅〈栗子樹陽光下的景 圖見18頁
色，謬諾，尼也弗〉的構圖很可能來自攝影或風景明信片的圖
式，當然畫法應是因襲自畢沙羅或希斯里。

利雍河岸陽光
下的景致
1905年
油彩畫布
73×92cm
巴黎市立現代
美術館藏

羅茵河岸，莫
瑞秋天景色
1907-08年
油彩畫布
81×100cm
私人收藏

栗子樹陽光下的景色，
謬諾，尼也弗　1906年
油彩畫布　73×92cm
私人收藏

　　大攝影家祖父向畢卡比亞表示，如照片式的繪畫是一種徒
勞，繪畫若是如此沒有前途，除非能創出一種不役於自然拷貝的
繪畫。一九〇八年畢卡比亞第二次個展後不久與畫商丹棟決裂，
也結束了他摹仿自然的印象主義與新印象主義的繪畫。

　　一九〇九年，畢卡比亞與年輕音樂家加布里爾結婚，這時他
嘗試了大家咸認為是西方最早的抽象畫之一的一幅〈橡膠樹〉，隨
即把這種抽象觀念擱置。他又回來畫風景畫，畫些色彩繽紛的海
濱景象，以黑線圍繞作出輪廓。顯然畢卡比亞轉為向高更和野獸
主義借鑑，他把這方面色彩的基調與運色方式接而使用於人物，
一幅〈亞當和夏娃〉便是這種那比派精神的繪畫表現。

圖見20頁

　　以墨綠色圈起輪廓的粉色鮮活肌膚的亞當與夏娃，這對《聖
經》描述上帝創造的神話人物，畢卡比亞賦以野獸風的溫柔，擁

聖－托貝城堡之景
1909年　油彩畫布
73.2×92.2cm
聖－托貝美術館藏

而分坐的二人，呈於色彩華麗又豐厚的抽象風景之前，那不定形的色塊之層列，示出混沌天地開啓爲樂園之時的光景。此畫始繪於一九一一年一月，畢卡比亞的義大利格里瑪第之旅後，完成於五月，曾於盧昂市展出，十足證明了畢卡比亞之操持色彩與圖像的能力。這是在他與杜象和阿波里奈爾相遇之前不久。

立體主義與奧菲繪畫

　　法蘭西斯・畢卡比亞與馬塞爾・杜象的結識在一九一二年底。這一年杜象三兄弟，特別以維庸爲中心，集結格列茲、梅占傑、勒澤、勒・弗弓尼耶、勒・弗瑞斯涅、克普卡等人組成「黃金分割」團體，首度發表宣言，畢卡比亞也共襄此一盛舉。如此

亞當和夏娃　1911年　油彩畫布　100×81cm　私人收藏

水泉　1912年
油彩畫布
249.6×249.3cm
紐約現代美術館藏

畢卡比亞成為立體主義支派「碧托」幫人。杜象回憶初識畢卡比亞時，即認為：「畢卡比亞與我向來的態度是反對既成價值之論。」這樣讓畢卡比亞與杜象結繫了親密而穩固的友誼，也注定兩人必然要脫離「黃金分割」團體「碧托」幫，共同邁向「達達」，而又分道走離，揚棄達達。

一九一二至一三年間，畢卡比亞做為這立體主義支派分子的表現上，自有其高度。一組靈感出自水泉與水泉旁舞者的畫，參加一九一二年的秋季沙龍，特別是〈水泉〉一畫，約二四九平方

公分的尺幅，引得觀眾錯愕又招來報章的冷嘲熱諷。這些畫依阿波里奈爾的說法，是畢卡比亞義大利之旅，在拿波里附近所見有感而繪。然據畢卡比亞的夫人加布里爾·畢費所述，則是他們一九〇九年結婚蜜月旅行西班牙塞維爾的經驗，連結了畢卡比亞義大利格里瑪第之遊的回憶而作。黑灰調與暗橙調對比的不定形緊密層疊相接，形成密集的空間與倍增或遞減的張力，發出水泉滴答之響。

水泉旁之舞之一
1912年　油彩畫布
120.6×120.6cm
費城美術館藏

EDTAONISL　1913年　油彩畫布　100.6×82cm　費城美術館藏

〈水泉旁之舞之一〉是廣受介紹與詮釋的作品，一如杜象的〈下樓梯的裸女〉之受到討論。畢卡比亞畫年輕牧羊女在水泉之旁興而起舞的情景。或因水泉噴射而造出舞者頭臉與胴體之光影閃動，形成亮面與較暗面之對比，幾近平塗的各式自白而橙褐而深褐的幾何面，造出主體與背景的立體感與層次。畢卡比亞自己說：「我只簡單地以顏色和光影來詮釋產生自我身心的感覺，如交響樂之音樂結構一般。」這非借鏡攝影之繪畫，亦不同於具象立體主義，差不多有了前達達的精神。一九二一年，畢卡比亞與

UDNIE 1913年
油彩畫布 290×300cm
巴黎龐畢度中心藏

杜象聲稱他們在一九一二至一三年即有達達意念的創見。

　　〈擒拿摔角戲〉是一九一三年相類比的表現。加布里爾・畢費描述那是畢卡比亞與阿波里奈爾在一家飯店看一種摔角比賽時，受到一個中國人耍弄，就畫下這種感覺。這樣的主題畢卡比亞曾作了寫實性的素描。而此畫的直線不定形與曲線形的層疊交接似乎自成一體，與那些寫實素描沒有關聯，只是形與色強猛力度的角力，如他與詩人看到的〈擒拿摔角戲〉。畢卡比亞在畫下緣顯著地簽下EDTAONISL，這是他較後一畫幅的標題。

圖見23頁　　〈EDTAONISL〉與〈UDNIE〉是畢卡比亞同年夏天的姊妹作。這一年大西洋彼岸的紐約舉行「軍械庫展」，法國藝術家多人應邀參加，但只有畢卡比亞有能力自費登上越洋豪華郵輪，帶著〈水泉〉與〈水泉旁之舞〉等四幅大畫，和善於英語能作通譯的夫人加布里爾前往。〈水泉〉與〈水泉旁之舞〉在巴黎展出時受盡嘲諷，但在紐約卻得到知識文藝界的熱烈讚賞與祝賀。由於此趟越洋之旅，畢卡比亞在郵輪上邂逅貌藝雙全的舞者史塔西亞・納皮爾闊斯卡（Stasia Napierkowska），讓他回法國後畫出〈EDTAONISL〉和〈UDNIE〉兩幅較〈水泉〉與〈水泉旁之舞〉更為奧菲精神的作品。

　　〈EDTAONISL〉和〈UDNIE〉參加了該年的秋季沙龍。大家對這兩幅畫面上旋飛舞動著的，阿波里奈爾稱之為「無定形」，而讓一般人看來像散落的刨木花的圖像發出奇怪的問號，對畫家以Nudité（裸體）和Ondine（水精）合為UDNIE，以dans'étoil（舞蹈之星）合為EDTAONISL，做為兩畫的標題，也質疑不能深解。畢卡比亞自己恰當地詮釋了：「〈UDNIE〉並不是一個年輕女子的畫像，就如EDTAONISL不是一個什麼主教的形象，如一般人所想的。這是我美國之行的回憶，對那邊事物的懷想，像音樂和弦一樣微妙地對比著，如此成為一種觀念，一種懷感，一種稍縱即逝印象的呈現。」

　　畢卡比亞又說：「我不畫我眼睛看到的，而是畫我精神裡看到的東西。」一九一四年，由於縈繞腦海的UDNIE的影子揮之不去，他又畫了〈我在回憶中見到我親愛的UDNIE〉。這幅與

我在回憶中見到我親愛的UDNIE　1913年或1914年　油彩畫布　250.2×198.8cm　紐約現代美術館藏

天鵝　1910-11年
油彩畫布　90×117cm
瑞士，貝爾尼美術館藏

〈UDNIE〉同具繪畫表現意圖的畫，畢卡比亞更有圖像及其層次安排的創意，把阿波里奈爾命名的奧菲主義越形拓展。機械的零件，男性女性的器官化為曲線，曲面婉轉扭動的形，旋舞蠕行於畫面。而這畫的標題又是畢卡比亞蓄意營造，他把在《小拉盧斯字典》粉紅頁中的拉丁語辭彙中借到的句子：「臨終時，他在回想中見到他親愛的Argos」改寫而成。

同樣情形畢卡比亞找到他一九一四年另一幅大油畫的標題：「滑稽的婚禮」。此畫主題較帶諷刺性，畫面則充滿謎語，幾個尚可辨識的男性與女性的象徵之形，再則便是器官與機械體並存，圖形簡潔而含意曖昧。畫面是奧菲立體主義更超越的展現，畢卡比亞作了抽象審美的經營。

圖見39頁

在參加紐約「軍械庫展」期間，畢卡比亞也將對紐約城市和對史塔西亞・納皮爾闊斯卡的印象及帶動的聯想以水彩抒寫。回

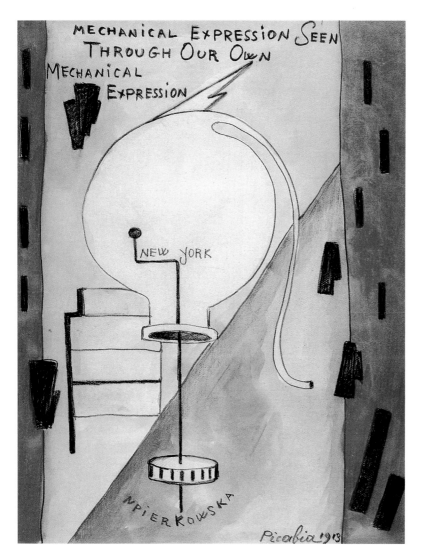

巴黎後繼續工作成為畢卡比亞一九一三至一四年間的水彩代表作品。他畫的城市，我們看不到建築，他畫郵輪上的舞者，我們看不到身體。這些畫中我們看到的是這時期畢卡比亞的機械零件與器官，以及自由的形和線的輕鬆寫繪。然而這些畫的標題大多古怪，部分也是畢卡比亞在《小拉盧斯字典》的粉紅頁上碰尋到的短語。

〈透過我們的機械表現的機械表現〉一畫上，寫有New York和Npierkowska（少了原字n與p之間的a字母），可說是紐約城

透過我們的機械表現的
機械表現　1913年
水粉彩、鉛筆、紙
私人收藏

（右頁下圖）
透過身體看到的紐約城
市　1913年　水粉彩、
鉛筆、紙
55.7×74.5cm
私人收藏

法國女子的強猛　1913-14年　水彩、膠蛋彩、紙板　54×65cm 私人收藏

市的空泛印象與舞者的情色寫照。此作預告了一九一五年的機械
形態作品：〈生而無母之女〉和〈年輕美國女孩〉。對〈紐約〉一　圖見50頁
畫，畢卡比亞向美國報章表示：「我是在畫你們大城市的摩天樓
嗎？不是的，我是在向那些拚命建造巴別塔的人致敬。」對〈透
過身體看到的紐約城市〉一畫，畢卡比亞夫人表示：「我們不再　圖見29頁
滿足於依據我們的感覺器官而區分這些形，我們要沉入它們的深
底，穿過其表面而捕捉它們的特性及本質，由於此，一個有著新
的形式的無限世界才會向我們啟開。」其餘如〈越洋郵輪上的舞
星〉、〈任意挑選〉、〈法國女子的強猛〉、〈抽象構圖〉、等畫，　圖見32、33、34頁
都有著性的暗示和抽象美之抒寫。

FORCE COMIQUE

Picabia

可笑的力氣　1913-14年　水彩、紙　63.4×52.7cm　美國麻州，貝克雪爾美術館藏

越洋郵輪上的舞星　1913年　水彩、紙　75×55cm　私人收藏

32

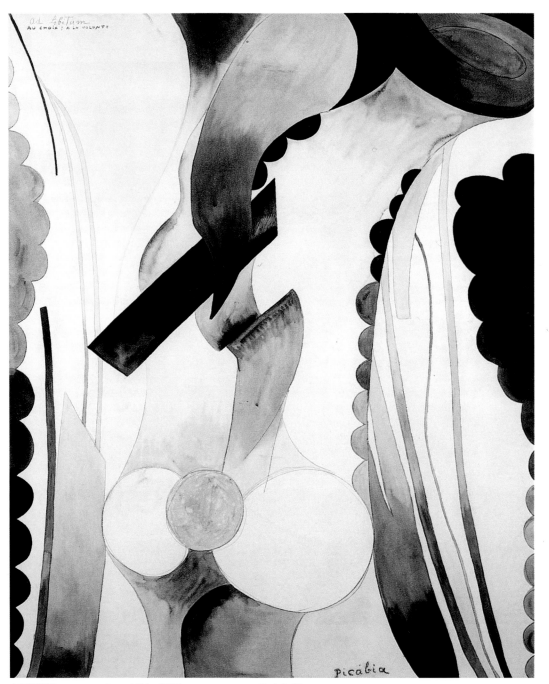

任意挑選　1913-14年　水彩、紙板　64.8×54cm　私人收藏

抽象構圖
1913-14年
水彩、鉛筆、
53.3×64.8cm
費城美術館藏

該看的可敬之
1913-14年
水彩、水粉彩
53.6×64.3cm
私人收藏

《291》、《391》刊物與達達表演

　　世界第一次大戰爆發，畢卡比亞接到動員令，由於加布里爾的關係，他幸運地擔任一名將軍的司機。後來因父親在古巴大使館任職，為他弄到一個到古巴接洽購買軍中食糖的任務，由於這個任務，畢卡比亞一九一五年經紐約去古巴。雖說是繞道短暫逗留，他又找回兩年前因「軍械庫展」相遇的友人，如攝影家兼畫商阿弗瑞德‧史泰格列茲（Alfred Stieglitz），及周圍的同好如馬利烏斯‧德‧扎亞斯和保羅‧B‧哈維蘭等人。這些人剛推出極前衛的雜誌《291》做為史泰格列茲畫廊的先鋒。這一來畢卡比亞忘了到古巴的任務，在紐約留連起來。

　　《291》雜誌成為畢卡比亞前所未有的試驗性場所，他如魚得水大展身手。一九一五年五月發行的《291》第四期刊物上，他出示了一幅〈生而無母之女〉，七、八月的《291》第五期上，他又

聖人中之聖，那即是我　登於1915年紐約《291》
雜誌第5～6期

一位裸身狀態的年輕美國女孩　登於1915年紐約
《291》雜誌第5～6期

德·扎亞斯，德·扎亞斯　登於1915年紐約《291》
雜誌第5～6期

這裡，史泰格列茲在這裡　登於1915年紐約
《291》雜誌第5～6期

　　發表了〈聖人中之聖，那即是我〉、〈一位裸身狀態的年輕美國女
孩〉、〈德·扎亞斯，德·扎亞斯〉以及〈這裡，史泰格列茲在這
裡〉等圖。如此開始了他的不回歸點，與先前的創作根本決裂。
他在一些通俗的科學雜誌如《科學與生活》等期刊上仿描一些機
器圖形，以這些機器來作人物的模擬，稱之為「機械形態的素
描」。接著他推出以墨水、粉彩、油料、金屬漆等在紙板上以機器
擬人敘事的畫。這即是畢卡比亞達達繪畫的開始。

圖見209頁

　　戰爭繼續著，中立的西班牙是好去處。為了躲避兵役，一九
一六年，畢卡比亞與加布里爾避居到巴塞隆納，那裡一些法國藝
術家如羅容珊、格列茲和德洛涅夫婦也都在。趁加布里爾暫離巴
塞隆納去瑞士探望他們的孩子，畢卡比亞接近羅容珊。又由於羅
容珊的關係，他結識荷瑟普·達慕，而因達慕的幫助，畢卡比亞
得以印行他的《391》刊物。

　　一九一七年一月，畢卡比亞寫信向史泰格列茲宣佈：「您將

收到《391》，那是您《291》刊物的複本。」《391》連續出版了四期，沒有等到第四號發行，畢卡比亞就又興沖沖地趕到紐約，參加四月在紐約舉辦的首次獨立藝術家展覽。《391》的第五期改在紐約出版，第八期在蘇黎世問世，第九期則回到巴黎出刊。

爲獨立藝術展覽，杜象也趕來紐約，送展他那看來令人卻步或不知所以的「尿盆」，成爲當時紐約前衛藝術的大明星。畢卡比亞方面，他在《391》的封面出示一只名爲「驢子」的汽船推進器。「驢子」在英語用詞上與「屁股」語意雙關。如此一來，畢卡比亞與杜象這對齊鼓相當的好兄弟又得以重續他們戰前的節拍。一般人常想，畢卡比亞的機器形態繪畫，或僅在杜象既成物（ready made）旁邊佔一角落，而幾乎是順從其單向影響的，其實不然，實際上兩種機制各有其運作，也許在距離拉遠時或有相當的呼應，然畢卡比亞與杜象之間的「借取」是短暫的，只是借來的骰子再拋扔出去而已。

第三次的旅居紐約於九月中結束，回到歐洲，不過先繞訪巴塞隆納，十一月才回巴黎，邂逅了傑爾曼·埃弗林。畢卡比亞精神沮喪的情況加劇，夫人加布里爾安排他到瑞士格斯塔德木屋別墅中靜養，在此他完成《生而無母之女詩圖集》，在出版後到洛桑接受心理診治。在洛桑，畢卡比亞又與傑爾曼·埃弗林的女友，一位羅馬尼亞女畫家交往，二人共居旅舍，客房兼充畫室。不料東窗事發，消息走漏，畢卡比亞被該女畫家的丈夫開了兩槍。

瑞士休養及心理治療期間，畢卡比亞也得以知道當時旅居蘇黎世的詩人特里斯坦·查拉及他在蘇黎世的達達的活動，而與其聯絡。一九一九年一月初，畢卡比亞寫信給查拉表示想要前去會面，三個星期後，第八期的《391》便由兩人合作，在蘇黎世發行了，這一期的文章受到文藝界肯定爲是「自動書寫」（écriture automatique）的第一個範例。三月，畢卡比亞回到巴黎，催促查拉也到巴黎會合。次年一月查拉終於回法國，此前一個月，安德烈·布魯東由於深受畢卡比亞的詩本《沒有語言的思想》感動，二人結識。如此，畢卡比亞、查拉、布魯東三人合作，開啓了一九二〇年「達達的季節」。

查拉在十七日抵達巴黎，帶著他在蘇黎世伏爾泰酒吧達達活動的經驗，將為巴黎達達的季節擊鼓，啟開一連串的活動。布魯東一知查拉到達，馬上前來相識，而法蘭西斯‧畢卡比亞與傑爾曼‧埃弗林同居的新住所，則成了達達的總指揮部。廿三日，在巴黎聖‧馬丁路節慶宮廳開展，命名為「文學的第一個星期五」，是巴黎達達的首次表演。畢卡比亞大力參與籌辦，卻沒有出席，他安排由布魯東朗讀一篇阿波里奈爾在《審美的沉思》裡寫有關他的文章，接著出示一幅畢卡比亞用黎波蘭油漆所繪的畫〈雙重的世界〉，上面寫著「L.H.O.O.Q」（此列字母法語快讀時音近Elle a chaude au cul，意為她屁股發燒，最初是杜象於一九一九年在達文西的〈蒙娜麗莎〉畫像下先寫有L.H.O.O.Q），然後布魯東又搬出畢卡比亞的一幅〈鼻子米飯〉，是塗黑的畫布加以白粉筆書寫，就在出示觀眾之時，布魯東立即把粉筆跡抹去。畢卡比亞的這兩件作品令觀眾十分不滿。

　　二月五日，第二次達達的表演在大皇宮獨立沙龍中進行，據查拉說，畢卡比亞在開場不久即開溜，他的「達達運動的宣言」由十個人輪流朗讀。兩天後，在巴黎近郊碧托鎮的郊區俱樂部，達達諸君應邀前往作第三次表演，節目內容與第二次相同。畢卡比亞缺席，查拉寫信給他說：「這次郊區俱樂部的活動棒極了，三千位觀眾向我們喝采，那些反對你的人不作聲了。」二月十九日達達的第四次晚會在聖‧安東郊區街的平民大學裡舉行，畢卡比亞則跑到法國南部去，由別人代為宣讀他的「哲學的達達」。

　　三月廿七日，在呂涅‧波寫作之家的第五次達達表演應是最精彩的一次，畢卡比亞為查拉的戲劇「安提替靈先生天仙奇遇的第一遭」作服裝與佈景設計。在演員之前，置上透空的一層，一個自行車輪子、幾條交叉過表演台的繩子，拉住幾個畫框，懸著像「麻痺是智慧的開始」、「你張開手臂你的朋友砍掉它們」這樣的字條。演員身上套上有顏色的紙袋，舉著寫有他們名字的牌子。戲劇表演之外，布魯東宣讀了畢卡比亞的「食人肉者的宣言」，劈頭的第一句話是：「您們都被指控了，請站起來！」畢卡比亞事先安排好把布魯東裝扮成一個三明治人，讓他胸前掛著一

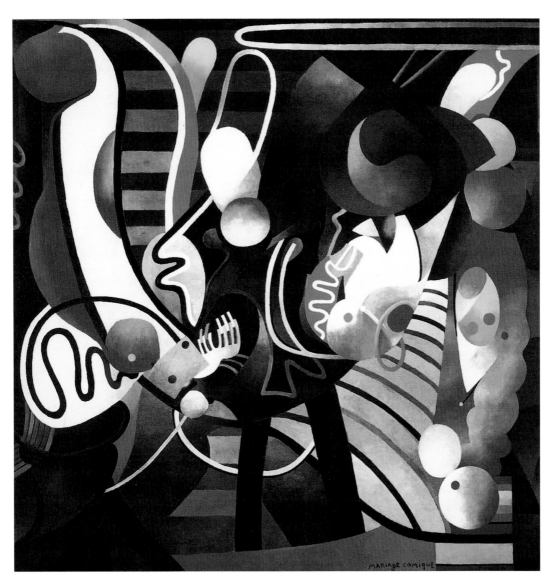

MARIAGE COMIQUE

滑稽的婚禮　1914年
油彩畫布
196.5×200cm
紐約現代美術館藏

個極大的靶子，上面寫著「要讓您們喜歡點什麼，必得要是那些您們看了很久、聽了很久的東西。大批的白痴！」這場表演結束之後，抬出一幅畢卡比亞名叫〈畫幅〉的作品，揭開一看，是一隻絨布猴子，四周標示些冒瀆的文字：「塞尚的畫像，林布蘭特的畫像，雷諾瓦的畫像」，作品下緣則標著「靜物」。展示過程由瑪格麗特・畢費鋼琴伴奏，節目單上則說明是選自畢卡比亞《生而無母之女詩圖集》的兩幅插圖。

　　第六次，「達達的盛會」（Festival Dada）五月廿六日在加弗

39

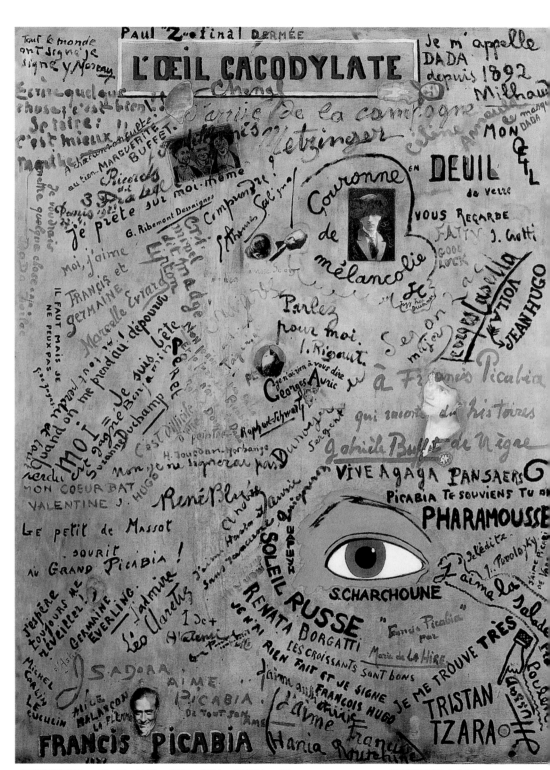

卡可基酸酯眼　1921年　油彩、畫布、照片、明信片、紙　148.6×117.4cm　巴黎龐畢度中心藏

大廳（Salle de Gaveau）展開。畢卡比亞佈置了整個會場，牆上仿繪著法國式庭園，管風琴上則擺有巨大的黃白相間的暖氣管子的佈景，頂著一把打開的傘，傘上以白石灰寫著「愛鬧愛笑的法蘭西斯」。布魯東和昂利·烏里（Henry Houri）朗讀了畢卡比亞寫的「老花眼盛會宣言」，瑪格麗特·畢費彈了戲稱爲索多姆的音樂「美國奶媽」，三個音符不斷地在鋼琴上重複，還有〈我是爪哇人〉一詩的朗讀。這次畢卡比亞倒是出席了「達達的盛會」，他和著名的大眾歌手瑪特·樹納爾（Marthe Chenal）坐在大廳的包廂內，而且還預先繳了百分之五十的大廳場租費。

九月畢卡比亞與友人克雷蒙·龐塞爾（Clément Pansaers）通信，還與他商量了一個到比利時布魯塞爾作達達表演的計畫。然一九二一年五月十一日卻刊登了一篇文章，表示與達達決裂。他與達達諸君的關係緊繃，五月十三日的達達沙龍，畢卡比亞不再參與。七月，畢卡比亞發表了〈非哈烏–提巴烏〉（Le Pilhaou-Thibaou）的文章，譴責了布魯東和查拉。十一月的秋季沙龍，畢卡比亞出任沙龍委員，卻還是特別保留好位置給達達派同仁。

前此三月，畢卡比亞得了眼部帶狀皰疹，前來探望他的友人共同簽名書寫完成了畢卡比亞達達時期的名作〈卡可基酸酯眼〉。十一月九日巴黎《晨報》的記者揭穿了畢卡比亞的新作〈發燒的眼睛〉的圖形來源，畢卡比亞第二天便在《喜劇雜誌》（Comœdia）發表以〈卡可基酸酯眼〉爲標題的文章反擊，把事情導向對自己有利的方向，鬧得十分喧熱，雖然畢卡比亞已經離開了達達的組織，不過在眾人的心目中，他還是達達的中心。

達達前後的作品

達達運動的發起，源於藝術家對藝術能力之拓展所具的信念，他們想要知道藝術可以合情合理或不甚合理地推進到什麼程度。畢卡比亞參與達達活動前後的作品，在於把一些機器技術解說圖形再現，並賦予一種藝術形式以反擊既有藝術。他選擇機

VOILÀ HAVILAND

LA POÉSIE EST COMME LUI

F. Picabia
1915
New York

這是哈維蘭　1915年
墨彩、鉛筆、剪貼、膠
蛋彩、紙板
65.5×47.7cm
私人收藏

器圖形來衍化出新藝術有其理由：「當我看到美國在機械領域上的大幅發展，受到觸動，機械已不只是人類生活的附屬品，而是人類生活眞正的一部分，甚至可以說成爲生活的靈魂。」畢卡比亞仿起機器，轉化其意義，給予某種解說，而成爲另一種形態的圖像，他稱之爲「機器形態」的素描或繪畫。

　　自一九一五年五月發行的《291》第四期以及七、八月發行的《291》第五至六期出示了數幅機器形態的素描後，直至一九二二

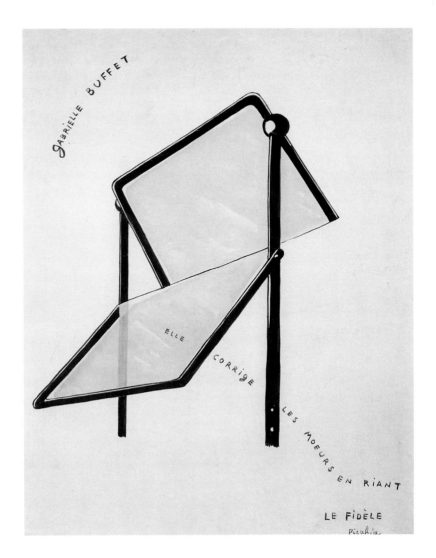

加布里爾・畢費,她笑
著正心整容　1915年
水彩、墨水、鉛筆、紙
板　58.5×46.8cm
斯圖加特,史達特斯畫
廊藏

年,畢卡比亞的一連串作品大多以機械形態出現,《291》第七至
八期,畢卡比亞寫道:「人以自己的形象製作機器,這機器有四
肢好活動,有肺可以呼吸,一顆跳動的心,一組通了電的神經系
統,機器是人類沒有母親的女兒。」一九一八年畢卡比亞在瑞士
洛桑出版《生而無母之女詩圖集》,他的達達時期前後的繪畫,即
是涵蓋在該圖集中詩的意念之下。

　　一九一五年作的〈這是哈維蘭〉、〈加布里爾・畢費,她笑著
圖見44頁　　正心整容〉,一九一六年的〈瑪琍・羅容珊畫像,四角關係〉都是
以機器擬人,畫面素描意味較重,以鉛筆、墨水配合水彩、粉彩

瑪琍・羅容珊畫像，四角關係　1916–17年　水彩、墨水、鉛筆、紙板　56×45.5cm　巴黎龐畢度中心藏

或蛋彩，繪於紙板上。

圖見42頁　　　　畢卡比亞畫友人保羅‧Ｂ‧哈維蘭的〈這是哈維蘭〉，畫中圖像借自一個瓦拉斯（Wallace）手提電燈的廣告，用來象徵哈維蘭帶著手提電燈旅行於歐美之間。畢卡比亞溫和取笑朋友外，也在畫的下緣寫下「詩就像他那樣的恭維話」。

圖見43頁　　　　〈加布里爾‧畢費，她笑著正心整容〉的構思，來自夫人加布里爾到紐約來會畢卡比亞，警告他說若再逗留美國，將被法國政府判為逃兵。畢卡比亞反笑她是道德家，對著一塊類似汽車的擋風玻璃在框正自己的心思。原來畢卡比亞、加布里爾常與馬塞爾‧杜象一道驅車出遊兜風，汽車上的擋風玻璃給了畢卡比亞靈感。一生挽過無數情人的他，居然簽下「忠實者，畢卡比亞」的名。

　　　　〈瑪琍‧羅容珊畫像，四角關係〉，女畫家瑪琍‧羅容珊在與阿波里奈爾決裂之後，嫁給一個德國人。婚後二個月，一次大戰爆發，他們不得已避居中立國西班牙。就在一九一六年夏天到一九一七年四月，畢卡比亞與羅容珊都聚於巴塞隆納。畢卡比亞以機器之形為羅容珊造像，加上小標題「四角關係」（FOUR IN HAND），並在畫右下緣寫上「低聲說」（À MI-VOIX）。不必推測畢卡比亞與羅容珊關係親密至何種程度，這裡畢卡比亞自己低聲道出一個四角關係。除當事者二人外，另一是羅容珊的丈夫，畫中似十字架的螺旋槳下寫著「在德國佬的陰影底下」（À L'OM-BRE D'UN BOCHE），第四者應是畢卡比亞夫人加布里爾，在此期間她常到瑞士的加斯塔德探望孩子們。畫右上一個圓形機件上寫著「忠實的可可」（LE FIDÈLE COCO），指的是羅容珊的愛狗。畫中鐵鏈下畫家又寫下「不是每個人都能到巴塞隆納」（IL N'EST PAS DONNÉ À TOUT LE MONDE D'ALLER À BARCELONE），出示了這四角關係發生的地點。

　　　　畢卡比亞也讓機器形態的圖形走出素描感，而達到某種繪畫的感覺。他啟用金屬粉油料拌和著油畫顏料或粉彩繪於紙或紙板上，造出畫面的光澤與輕微的厚度，如一九一五年所作的〈地上圖見46、47、48頁稀有的繪畫〉、〈敬禮〉、〈痛苦之極〉，後兩年間的〈這是生而無

地上稀有的繪畫　1915年　紙板、油彩、礦漆、金、銀色木條　115×86.3cm　古根漢基金會藏
敬禮　1915年　紙板、油料、礦漆　99.7×99.7cm　巴爾的摩美術館藏（右頁圖）

圖見49、50、51頁
圖見55、56頁

母之女〉、〈生而無母之女〉，一九一六至一八年的〈機器快轉動〉、〈情愛的表演〉，一九一八至一九年的〈蛇形〉、〈當心繪畫〉都是。

〈地上稀有的繪畫〉是最早使用金屬粉的畫，甚至上面貼有塗了金粉、銀粉的薄木片，此畫一九一六年在紐約現代畫廊展出時，一位評論家還以為看到了一組真正機械零件的組合。這是畫家這時期最接近寫實的畫幅。他確實有意將機器本身具體呈現。

痛苦之極　1915年
紙板、墨水、礦漆
80×80cm
渥太華美術館藏

　　〈敬禮〉一畫的標題，畢卡比亞已經用於一九一三年的一幅奧菲立體風格的作品上，不過那是用複數「Révérences」而非「Révérence」，是描繪紐約舞蹈表演時的「敬禮」，而此一九一五年的達達派的〈敬禮〉則暗指天主教的禮拜。畢卡比亞藉機器來諷喻教堂信仰的「機械式」的態度。

　　〈痛苦之極〉可能是為一九一五年十月紐約現代畫廊之開幕而畫，畢卡比亞與德・扎亞斯和哈維蘭參與經營此畫廊，比《291》雜誌商業化許多，也或如此，畢卡比亞深感痛苦，自認是「眞正

這是生而無母之女
1916-17年
紙板、水彩、銀粉、
墨水、羽毛、鉛筆
75×50cm
巴黎龐畢度中心藏

瘋狂活動的受害者」。在此畫中，他「捕捉美國機械的精神作為新的表現手法」。他畫導汞機與柵欄，而在簽名之下寫上「石珊瑚叢的城市」（DANS LA VIllE MARÉPORIQUE）。他把導汞機與柵欄比喻為石珊瑚，在紐約城市裡，美麗而危險。

圖見50頁 〈這是生而無母之女〉和〈生而無母之女〉兩畫的兩部機器都

是沒有母親的女兒，是父親依自己的形象創造了她來服務自己。
這樣畫的標題，畢卡比亞在《291》第四期中首次亮出，又是他一
詩圖集之名，是轉借自《小拉盧斯字典》的拉丁語彙（Prolem
Sine Matre Creatam）。此語彙可能最先來自義大利詩人奧維德的
「變形」，而法國孟德斯鳩曾在他的《法意》的卷頭上引用了，來
表示他的著作之創新沒有先例。

　　〈機器快轉動〉畫一個小齒輪牽連了一個大齒輪的運動。畢卡
比亞把小齒輪稱為1，是女人，將大齒輪稱為2，是男人，這兩個
齒輪性愛著，畢卡比亞催促他們，在畫上緣寫下「MACHINE

生而無母之女
1916–17年
印刷紙、礦漆、水粉彩
50×65cm　愛丁堡，蘇
格蘭國家現代美術館藏

機器快轉動　1916–18年
畫布、紙、礦漆、水粉
彩　49.6×32.7cm　華
盛頓國家畫廊藏
（右頁圖）

貞節　1915年　紙、水粉彩、墨水　24.5×32.2cm　巴黎龐畢度中心藏

TOURNEZ VITE」（機器快轉動）。畫家又曾繪過兩幅齒輪的畫：
〈貞節〉代表女性，〈未婚夫〉代表男性。

　　〈情愛的表演〉一畫並非如畢卡比亞簽署的一九一七年，而是圖見55頁
隔年完成的。畢卡比亞多次在畫上簽示較早的日期，或也是一種
達達精神的表現。轉借自一九一八年三月的《科學與生活》第卅
七期中的「所羅門機器，正面和部分切面的時鐘與線圈之運轉」
以及「格里弗拉斯系統的電動指針系統的兩種主要樣貌」的圖
形。畢卡比亞不僅將之用來比喻人，而且用來暗示人如果像沒有
思想的動物般，日日行其情愛的表演。此作標題與圖荒謬的連結
成爲達達藝術的代表。

　　〈蛇形〉，此標題的畫原有兩幅，〈蛇形Ⅰ〉是畢卡比亞在瑞圖見54頁

LE FIANCÉ

Picabia

未婚夫　1916-18年
畫布、礦漆、水粉彩
26×33.5cm
聖‧德田現代美術館藏

圖見56頁

士療養精神沮喪期間的少數繪畫。金屬粉的油料塗刷在蛇形的機械圖式上，顯現畢卡比亞的不安。這機器圖式借自一九一八年四月的《科學與生活》第卅八期，一個阿曼固德－勒瑪勒式的渦輪燃燒機。

〈當心繪畫〉，圖中上部一個小馬達的機件接下綠色管狀物，擠出右邊大氣球「天仙的骨牌」（DOMINO CELESTE），左邊幾個小氣球如「乾瘦」（MAIGRE）、「再從屬」（RÉCÈDÉE）、「抒情感」（LYRISHE）、「麵包乾」（BISCOTTE）、「瘋狂」

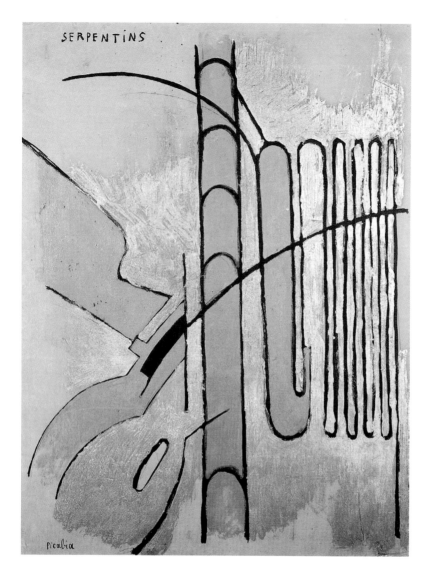

SERPENTINS

picabia

蛇形 I 1918-19年
紙板、金、銀彩繪、鉛
筆、墨水 83×63cm
巴黎市立現代美術館藏

（FOLLE）、「胡言亂語」（RADOTEUSE）。這就是管上寫的「上
帝的塗鴉」（DIEU BROUILLON）。此處上帝也許是畢卡比亞自
己，所以他叫人如他在畫下緣寫著的要「當心繪畫」（PRENEZ
GARDE À LA PEINTURE），然後簽上名。

　　一九一七至一八年間，畢卡比亞仍以一些機械形態的素描開
朋友們的玩笑，他畫一種壓縮空氣的儲存器，裏上一層暫時性的
類似輪胎保護衣的東西，說那是評論家「路易・烏塞勒的畫像」。
他畫一個汽車的附件用來給輪胎吹氣的機器，來顯身易受激動的

情愛的表演 1917-18年
油彩、紙板
96.5×73.7cm
私人收藏 （右頁圖）

圖見57頁

PARADE AMOUREUSE

當心繪畫　1919年　釉、金屬油漆、畫布　91×73cm　斯德哥爾摩現代美術館藏

ORTRAIT DE LOUIS VAUXCELLES

LOUIS

UN CRITIQUE; OBJET RIDICULE.

Ce qu'il fallait démontrer

Picabia
Barcelone 1917

TU NE MOURRAS PAS TOUT ENTIER

GUILLAUME APOLLINAIRE

IRRITABLE POÈTE

MAITRE DE SOI-MÊME
Picabia

路易・烏塞勒的畫像　1917年　紙、羽筆水墨
私人收藏

阿波里奈爾畫像　1917年　墨水、水彩、紙　58×45.7cm
私人收藏

詩人居庸姆・阿波里奈爾（Guillaume Apollinaire）。此作品畫於阿
波里奈爾逝世之後，畢卡比亞自《拉盧斯字典》節錄的賀拉斯在
《頌詩》第三卷中的墓誌銘：「你不會全然死去」（TU NE MOUR-
RAS PAS TOUT ENTIER）的句子來紀念他。

圖見58頁　　〈上校〉是素描詩，很可能畢卡比亞畫他一九一八年夏天的一
段記憶：「我著實病了，……幾天以前，科斯提卡・格雷哥里歐
在美居旅館的門廳，用左輪手槍打了我兩槍……，我跟他的太太
睡了覺。」那即是與女畫家夏洛特・格雷哥里歐在伊甸旅館共用

圖見58頁　一畫室房間的豔事。〈候爵夫人島〉是這事的延伸，當畢卡比亞
與夏洛特共享旅館畫室春光之時，另一女友（後來成為兒子羅倫
佐的母親）傑爾曼・埃弗林寫信給他，畫上有通信（CORRE-

上校　1918年　紙、鉛筆、墨水　24.5×19.6cm

平庸詩　1918年　墨水、紙　34.6×26cm　私人藏

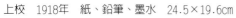

侯爵夫人島　1918年
墨水、紙　20×26cm
米蘭私人收藏

58

話語　1918年　墨水、
紙　26×34.5cm
私人收藏

圖見60頁

SPONDANCE）之字，以「黑」（NOIR）和「溫柔」（DOUX）來
表示她的憂傷和希望。這素描詩上畢卡比亞很露骨地畫寫著陰莖
和「女性卵子等著」（L'OEUF FEMELLE ATTEND）。

　　〈平庸詩〉和〈話語〉兩幅素描詩都是爲《嚼爆竹的人》一書
所作的準備。此書原應由瓊・高克多出版，然未問世。素描與詩
所涉均爲高克多周圍的人和事。

　　畢卡比亞一九二○年以前的達達繪畫期間，少有的一幅著重
繪畫色彩的作品是〈蓖麻仁油繪的肖像，把我帶到那裡〉。這或也
是一幅諷刺繪畫的畫，因爲他寫上「鱷魚繪畫」（PEINTURE
CROCODILE）、「藝術家的老鼠畫室」（RATELIER
D'ARTISTE）。圖形可能借自《科學與生活》第四十七期的曲形偏
導器的安置方式圖，或是奇欽式船舵的兜鍪。這些船的機件象徵
畢卡比亞希望船帶他去他想望的地方「主教橋」（PONT-

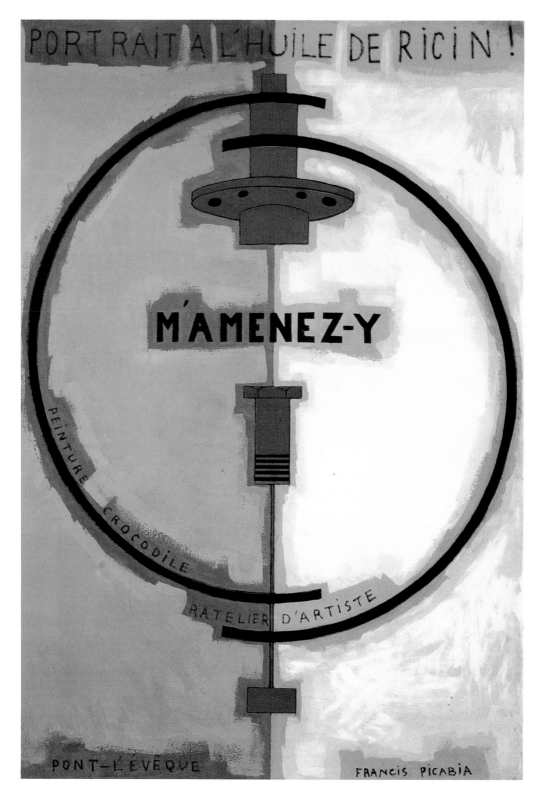

PORTRAIT A L'HUILE DE RiCiN !

M'AMENEZ-Y

PEiNTURE - CROCODiLE

RATELIER D'ARTISTE

PONT-L'ÉVÊQUE

FRANCiS PiCABiA

60

蓖麻仁油繪的肖像，把
我帶到那裡　1919-20
年　油彩、紙板
129.2×89.8cm
紐約現代美術館藏
（左頁圖）

什麼也沒想起　1918-
22年　油彩、鉛筆、紙
53×38.8cm　私人收藏

圖見40頁

L'ÉVÈQUE）。

　　畢卡比亞得了眼疾，讓他想到他的眼睛成了「卡可基酸酯眼」
（L'ŒIL CACODYLATE），就以此爲題書寫於畫布的上緣，下面簽
上名字，趁友人來探訪，請他們簽名並寫下各人異想的字句，如
此共同完成了達達另一名作。畢卡比亞自己十分滿意這件作品，
他說：「我覺得十分漂亮，一種美麗的和諧，可不是，我的這些
朋友們都有點藝術家！」這裡簽名的並不只是有點藝術家的人。

BALANCE

Picabia

天秤　1919-22年
油彩、紙板　60×44cm
葡萄牙辛特拉現代美術
館藏

巴黎當時文藝界的知名人物如查拉、杜象、高克多、克羅提、加
布里爾‧畢費、伊莎朵拉‧鄧肯、大留士‧米堯等等都留下字
跡。這是一九二一年的事。

　　畢卡比亞在一九一八至二二年間畫了〈什麼也沒想起〉、〈天　　圖見61頁
秤〉、〈眼，攝影機〉，畫中圖形來自汽車汽化器的簡化，及圓盤
形、管子形，幾乎要接近一九二二年在巴塞隆納的達慕畫廊展出
的抽象畫了。一九二〇年的灰、黑、白調的〈奇特閣人的常春藤〉

眼，攝影機　1919-22年　粉彩、油彩、紙板　68×50.5cm　私人收藏

更可以代表這個轉化。這畫與他的長詩〈奇特閹人〉相關連，有隱密的性暗示。「奇特閹人」也是畢卡比亞自己的別名之一，如他在畫上自嘲地簽上此畫出自「機器公司」。

　　為了兩件作品受拒於一九二一年的獨立沙龍，畢卡比亞抓住機會大大製造新聞。兩作之一的〈風流寡婦〉中，畫家把好友曼・雷（Man Ray）為他拍攝於汽車駕駛盤前的照片貼在畫布上，下面另貼上同等大小、畫得很糟的素描。另一則以細繩在一金色的畫框上勾繞出兩直線與一交叉，上面架著三片薄木片，寫著畫題「聖・居伊之舞」（DANSE DE SAINT GUY）、「煙草—老鼠」（TABAC-RAT）以及畢卡比亞的簽名。這個觀念在達達表演

奇特閹人的常春藤
1920年　黎波蘭油漆、
紙板　75×105cm
蘇黎世美術館藏

圖見66頁

LA VEUVE JOYEUSE

PHOTOGRAPHIE

DESSIN

FRANCIS PICABIA
1921

風流寡婦　1921年　照片、紙、畫布　92×73cm　私人收藏

聖・居伊之舞　1919-49年　畫框、繩、紙板標籤等拼貼　104.4×84.7cm　巴黎龐畢度中心藏

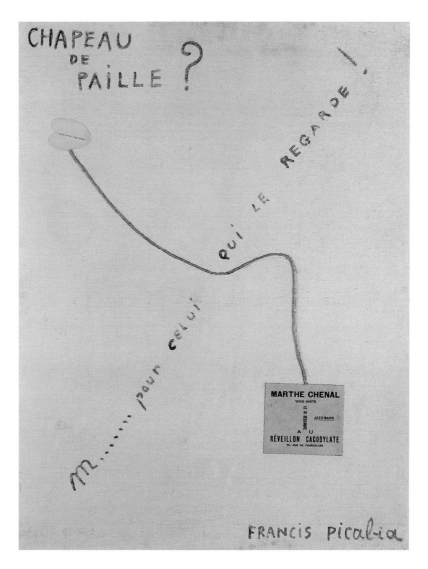

草帽？　1921年
油彩、剪貼、畫布
92.3×73.5cm
巴黎龐畢度中心藏

中一次查拉的戲劇演出的佈景上，畢卡比亞已經用過。這兩件受拒於獨立沙龍的作品，畢卡比亞特別安排在「摩以塞酒吧」於沙龍展期間同時展出。細繩用於畫面的作法也用於此同時的一幅名為〈草帽？〉的畫上。至於運用照片剪貼，一九二○年的作品

圖見68頁

〈闊佬達達的畫幅〉，是此年十一月發刊的《391》第十四期中的圖片的再轉用，寫上英文、法文的「聖誕節」（CHRISTMAS BON NOËL）又寫上「給阿爾普和馬克斯・恩斯特」（À ARP ET À MAX ERNST）。此作應是贈送兩位藝術家的聖誕禮物，然後在照

TABLEAU RASTADADA

PICABIA LE LOUSTIC

CHRISTMAS

1920

VIVE ~~PAPA~~

BON NOËL

FRANCIS

LE RATÉ

À ARP ET À MAX ERNST

加法　1920年　墨水、
紙　18.4×18cm
私人收藏

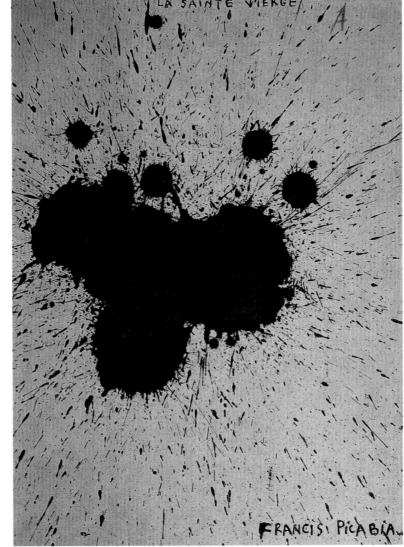

聖母馬利亞 II　1920年
墨水、紙　32×23cm
巴黎傑克・杜塞文學圖
書館藏

閣佬達達的畫幅
1920年　紙上剪貼
19×17cm
巴黎私人收藏
（左頁圖）

圖見70頁

片的頭臉上畫了三痕，又寫上「一事無成的法蘭西斯」（FRAN-
CIS LE RATÉ），再於畫的右上角大字地寫著「愛笑鬧的畢卡比亞」
（PICABIA LE LOUSTIC）。

　　畢卡比亞笑鬧的達達作品，另有呈現數字的加減，如〈加
法〉；一撮四濺的墨跡，如〈聖母馬利亞 II〉；一行草寫的「法
蘭西斯・畢卡比亞」，算是自畫像，下加正寫的簽名。這些都是令
人瞠目的作品。

FRANCIS PICABIA

法蘭西斯・畢卡比亞　1920年　墨水、水彩、紙　32.4×25.3cm　巴黎市立現代美術館藏

年輕女孩　1920年　墨水、紙　28×22.3cm　巴黎私人收藏

西班牙女子的畫

　　「達達的季節」，達達的數次表演之後的一九二○年的十二月，畢卡比亞在波弗洛茲貝書店改裝的靶子畫廊又有不同凡響的展出。高克多的爵士樂隊（包括當時六人組樂團的作曲家奧立克和普蘭克）演奏助陣，達達派者、反達達者與巴黎名人界都出席，前來探望畢卡比亞的新作。這次展覽幾幅「機器」的作品之外，「西班牙女子」的畫充斥，加上一些具象的素描與繪畫。這一來，畢卡比亞又令眾人錯愕。

　　畢卡比亞在報章上坦示了他的生意眼：「我認為要有不同的畫給各種趣味的人看。有的人不喜歡機器，我就提供他們西班牙女子，如果他們不喜歡西班牙女子，我就為他們畫法國女子。而我做展覽，也特別想讓眾人皆知，此外，我希望我的畫能賣得好。」他曾向格列茲的夫人茱麗葉說這些畫是「虛假的」。他又表示：「我感到輕微的諷刺，不是嗎？畫西班牙女子是有點可笑的，尤其是還做展出。但是我覺得這些女子漂亮。」「我知道像安德烈・布魯東，自詡為年輕文藝人中最缺少浪漫色彩的，不會贊同這個展覽。但是我畫西班牙女子沒有任何浪漫色彩，雖然我以為必須要更有點想像力、一點新手法來營造。」

　　「西班牙女子」的畫中，多幅標寫是一九○二年畫的，這是畢卡比亞玩弄數字的顛倒遊戲，將一九二○年寫為一九○二年，這裡有畢卡比亞的雙重企圖：一方面把這些畫假做為過去的作品，好讓自以為是的現代主義者閉嘴；一方面要在這些年輕的西班牙女子的微笑下，透露一點畢卡比亞的思古之幽情。他從安格爾畫裡借來一點東西，也有史家認為或是畢卡比亞受當時興起的「回歸秩序」之一時的感召。

　　畢卡比亞一直持續畫著「西班牙女子」的主題，並發展出一連串的粉彩、水彩畫，如〈叼著香菸的西班牙女子〉、〈西班牙女子〉、〈白頭巾的西班牙女子〉、〈安達魯西亞女子〉（戴頭巾的西班牙女子），都是漂亮的作品。靶子畫廊展後的第二年，畢卡比亞 圖見75、76頁

光線擴音機　1922年
畢卡比亞回顧展作品之一

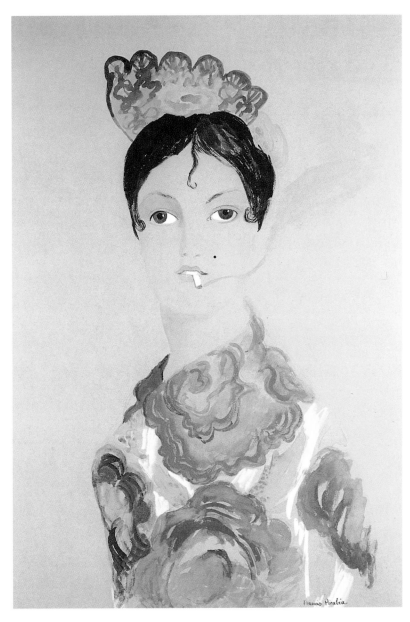

叼著香菸的西班牙女子
1921-22年　水彩、紙
72×51cm　私人收藏

圖見74頁

在黎莫居（Limoges）的達帕拉畫廊展出，接著一九二二年到巴塞隆納的達慕畫廊做了盛大的展覽會。一九二三年與最初經營他印象風景畫作的畫商丹棟言歸於好，丹棟為他推出了卅餘幅關於西班牙女子、法蘭明哥舞者和鬥牛士的畫。一九二六年與杜象共籌拍賣會，一幅〈西班牙女子，褐色髮梳〉以四千七百法郎賣出，次於他的一幅印象風的作品（九千法郎）。畢卡比亞的「西班牙女

西班牙女子，褐色髮梳
1921-26年　水彩、紙
65×51cm　私人收藏

子」，接著也在坎城和巴黎其他畫廊銷售。

　　一九二七至二八年，畢卡比亞把這「西班牙女子」的主題，
層疊上其他的圖形，轉創出「透明」的水彩及粉彩畫。〈西班牙
女子與駱駝〉（粉紅駱駝）、〈黃色的動物〉、〈藍圍巾的女子〉、
〈夾著香菸的女子〉（蒙塞拉的聖母）、〈天堂的少女〉、〈頭像與

圖見77、78、79頁

圖見80、81、82頁

白頭巾的西班牙女子　1926–27年　水粉彩、紙　53.7×46.3cm　私人收藏

安達魯西亞女子（戴頭巾的西班牙女子）
1923-27年　墨水、水彩、紙　62×44cm
私人收藏

有羽翅的馬〉，與一稱〈無題〉的西班牙女子都是。

　　「透明」畫之後，畢卡比亞的西班牙主題雖少見了，但在一九三七年仍出現。趁西班牙內戰之際，畢卡比亞畫了一幅〈西班牙革命〉，這是畢卡比亞第一幅政治性主題的作品。這畫不同於過去畢卡比亞西班牙主題的畫作，也不同於有心這個主題的其他藝術家所畫的作品。畫上西班牙女子穿著傳統服飾，在頸上還戴著金十字的項鍊，衣服的褶紋間夾上一條以鬥牛士的紅披肩裁成的旗

圖見83頁

西班牙女子與駱駝（粉紅駱駝）　1927-28年
水粉彩、紙板
81×56cm　私人收藏
（右頁圖）

黃色的動物　1927-28年　水彩、紙板　64×49cm　私人收藏

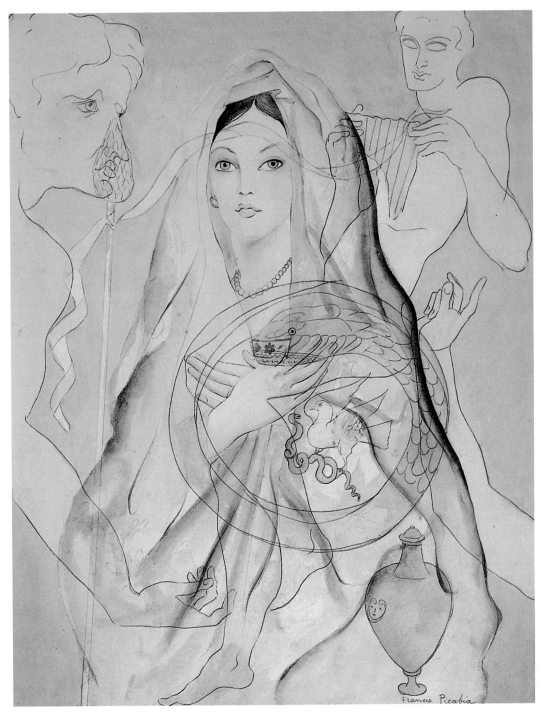

藍圍巾的女子　1927-28年　水彩、紙板　73×56cm　私人收藏

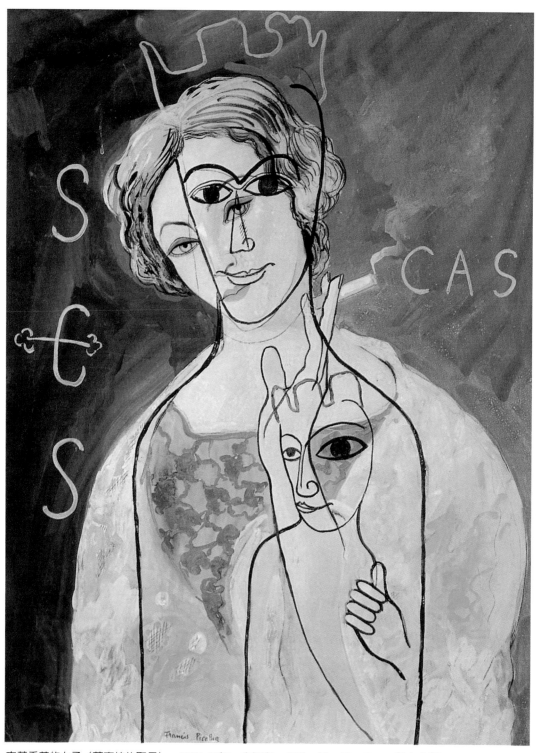

夾著香菸的女子（蒙塞拉的聖母）　1927-28年　水粉彩、水彩、紙　62×47cm　私人收藏

天堂的少女　1927-28年　鉛筆、水彩、紙　81.5×73.5cm　私人收藏

頭像與有羽翅的馬　1927-28年　鉛筆、水彩、水粉彩、紙　83.8×62.2cm　私人收藏

西班牙革命　1937年　油彩畫布　172×140cm　私人收藏

鬥牛士（大鬥牛士）　1941-42年　油彩、紙板　51×47cm　馬德里蘇菲亞國家當代美術館藏

子，兩旁站著大鬥牛士與一老婦人的骸骨。畢卡比亞以這畫表示他對這個與他血源相繫的國家的關懷。一九三八年的〈西班牙女子〉與一九四一至四二年的〈鬥牛士〉（大鬥牛士），油料畫在紙板上，可能依據照片而繪，而強烈的明暗對比，傳統繪畫性十分顯著。在某方面看來，畢卡比亞西班牙主題的繪畫，預告著他四〇年代的裸體繪畫。

達慕畫廊展覽前後的達達餘緒

　　雖然畢卡比亞一九二一年五月宣稱與達達決裂，其實上一年底，他已在巴黎靶子畫廊展出西班牙女子主題那樣非達達的繪畫，但他的達達精神的作品仍繼續著，達達時期往後延伸。次年秋天，巴塞隆納達慕畫廊為他所舉辦的展覽是他這時期的另一盛事。荷瑟普・達慕一九一七年就協助畢卡比亞刊行《391》雜誌。

　　十一月，畢卡比亞開車與友人安德烈・布魯東及布魯東的夫人西蒙一起前往巴塞隆納。布魯東事先為畫展目錄寫了前言，於畫展開幕的前夕，在巴塞隆納的L'Ateneo作演講：「現代演化的性質及參與者」。畢卡比亞此次展出，除一部分「西班牙女子」主題的畫外，是他機械形態的最後一環演化的展現。

圖見86、87、88頁
圖見89、90、91頁
　　〈大贏家〉、〈英國式電磁燈〉、〈獨輪手推車〉、〈斯芬克斯機器〉、〈飛行〉和〈共振器〉等都是這次達慕畫廊展出的作品，以水彩、粉彩繪於紙板上，大都繪於一九二一年以後，較一九一五年以來的機械形態繪畫較重色彩之悅目。圖形仍然源自《科學與生活》雜誌，但簡化、美化了，有著謹慎處理過的幾何抽象建構之美。圖面上除有標題與簽名，不若以往的機械形態的素描和圖見92頁繪畫之充滿文字的解說。之後的〈燈〉也是此一類作品。

　　一九二一至二三年間，畢卡比亞以黎波蘭油漆繪於畫布，作了數幅尺寸十分大的畫，參加巴黎獨立沙龍與秋季沙龍。〈龜子圖見93、94頁II〉、〈視聽實驗〉，是圖像在直線紋與曲線紋上的安排；〈西班圖見96、95、97頁牙之夜〉、〈葡萄葉〉和〈馴獸師〉則運用中國剪影的圖面來表

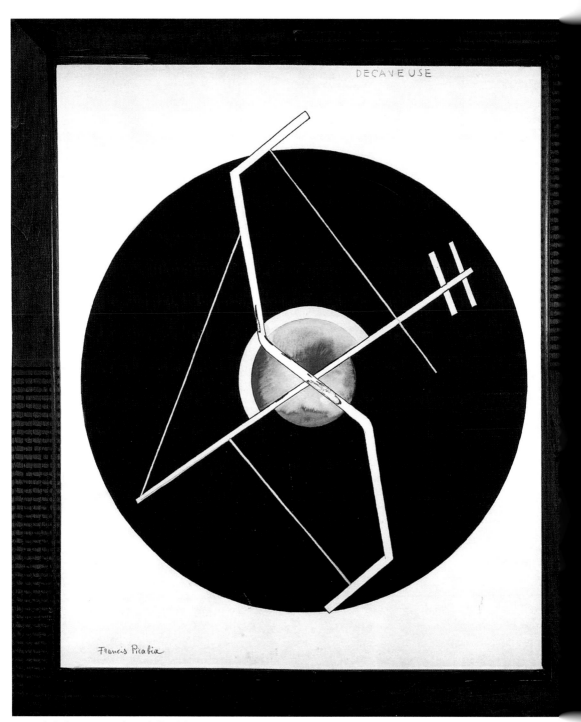

DECAVEUSE

Francis Picabia

大贏家　1921-22年　水彩、紙　72.5×59.5cm　私人收藏

86

MAGNÉTO ANGLAISE

Francis Picabia

英國式電磁燈　1922年　鉛筆、水彩、紙上剪貼　72×59.4cm　私人收藏

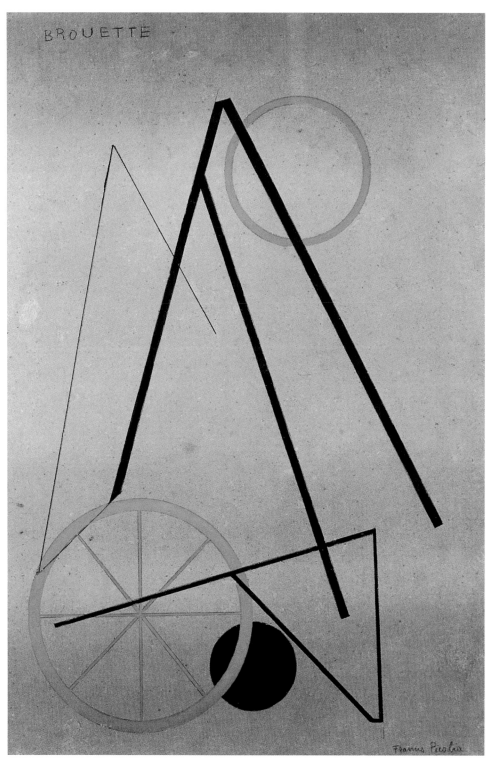

BROUETTE

Francis Picabia

獨輪手推車　1922年　墨水、水粉彩、紙板　78.2×52.7cm　馬德里索菲亞國家當代美術館藏

88

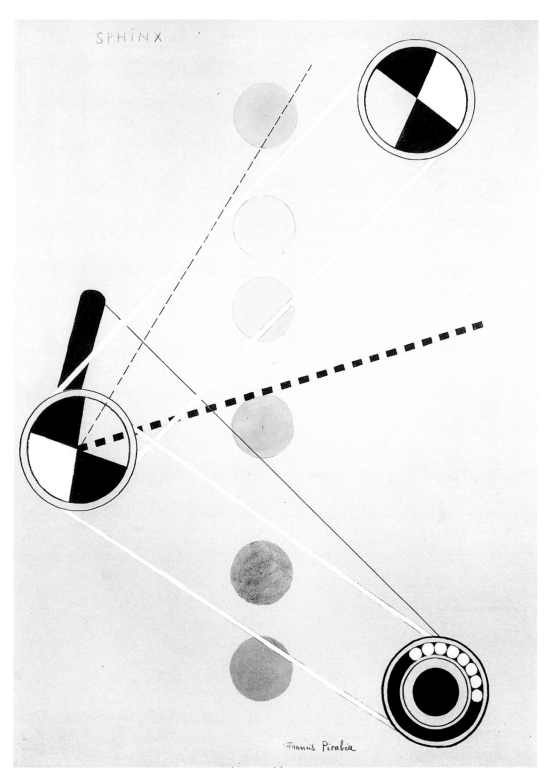

SPHINX

Francis Picabia

斯芬克斯機器　1922年　水粉彩、墨水、紙　72.6×65.2cm　私人收藏

飛行　1922年　水彩、墨水、紙　75×54cm　羅德島設計學院美術館藏

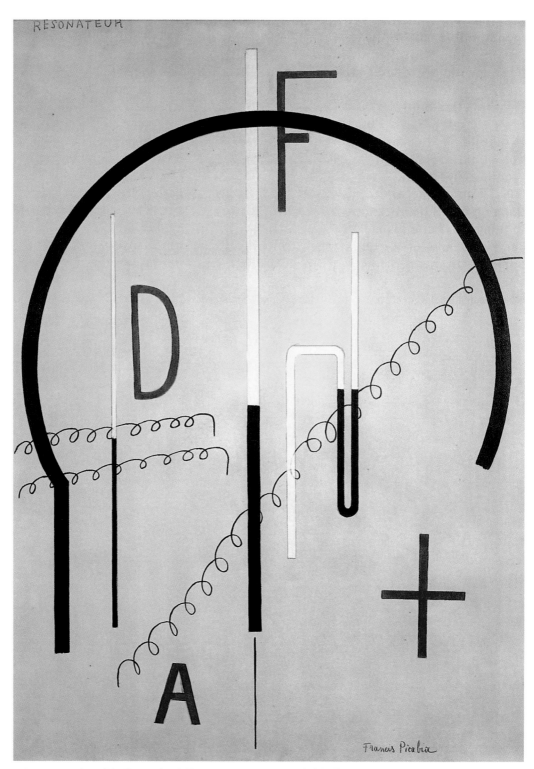

共振器　1922年　水粉彩、墨水、紙板　72.4×53.3cm　紐約大學藏

燈　1922-23年　鉛筆、墨水、水彩、紙　62.5×47㎝　私人收藏

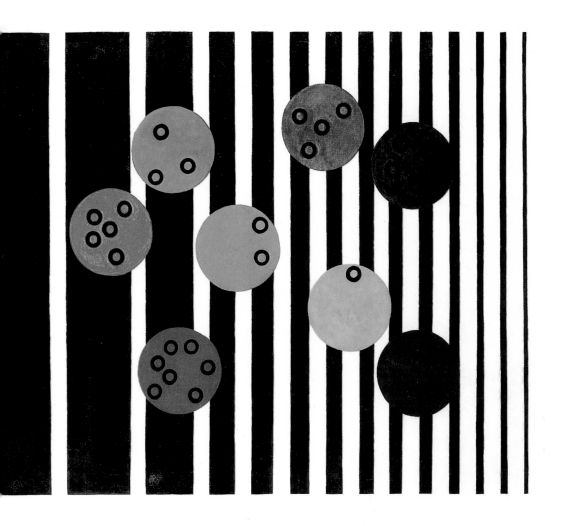

龜子 II　1922年　黎波
蘭油漆、畫布　198.5
×249cm　私人收藏

現。

　　〈龜子 II〉一畫鮮明的視覺效果，來自黑白相間的條紋上置有
圖形色面。白條紋均等，黑條紋則自右往左，由細增寬，讓人想
到攝影光譜學上的圖表。圖形色面上畫著小圓圈，由零到七個。
畢卡比亞藉龜子上的花紋以現圖像之美，並且以小圓圈的不等呈
出數的趣味。〈視聽實驗〉中黑色的迴紋由中心的細線繞至粗寬
的圓圈外圍，三個沒有眼睛的白色女體呈於線圈之上，圍繞著一
只大眼，另輔以色彩與黑白的圖案紋。這是巴黎一九二一年四月
及一九二二年七月受大家關注的視聽實驗的表演，由一位英國盲
眼女孩現身說法，畢卡比亞畫下這印象。

圖見94頁

視聽實驗　1921-26年　油彩、黎波蘭油漆、畫布　116×88.5cm　巴黎市立現代美術館藏

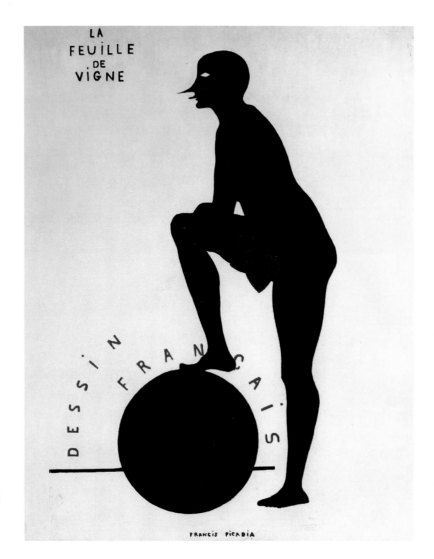

葡萄葉　1922年　黎波
蘭油漆、畫布　198×
158cm　泰德美術館藏

圖見96頁

〈西班牙之夜〉中，畢卡比亞藉俐落簡潔的中國剪影的圖形來
反諷安格爾式的古典與法國式的素描。黑色男子剪影上以白描現
出臉部輪廓，並有數個小白點增加趣味，白色女體剪影則顯現黑
細點與靶子的圖形。這作品中有廣告看板、電影與機械──射擊
的暗示。〈葡萄葉〉畫在鬧了大新聞的〈發燒的眼睛〉的畫布
上，一枚墨綠色的葡萄葉覆於黑色剪影的股間，黑色剪影源自安
格爾畫的「厄迪帕」的造形。畢卡比亞又以暗紅色字體在人體腳
踏的圓形周圍寫上DESSIN FRANCAIS（法國素描），這些都是對
安格爾繪畫與法國素描發出挑戰之意。〈馴獸師〉一畫的意念借

圖見97頁

西班牙之夜　1922年　黎波蘭油漆、畫布　160×130cm　科隆，路德維格美術館藏

DRESSEUR D'ANIMAUX

5 JUILLET 1937
FRANCIS PICABIA

馴獸師　1923年　黎波蘭油漆、畫布　250×200cm　巴黎龐畢度中心藏

Littérature

文學　1923年　墨水、
紙　23×18cm
私人收藏

自拿坡里美術館藏有之西元前一世紀的畫〈法爾內斯的公牛〉，把
牛隻畫爲狗群，畢卡比亞以此來批評現代主義者，特別是安德
烈・布魯東的「肅清達達，助長超現實」。他暗諷布魯東是「年輕
詩人的馴獸師，他們就要在來年歸入超現實主義的隊伍」。此畫是
一九二三年畫的，畢卡比亞卻標上一九三七年。

　　原是達達派在巴黎共同起家的好友布魯東，後來因抑制達
達、推動超現實派及某些其他因素而與畢卡比亞交惡。畢卡比亞
畫了一組墨水、水彩畫來諷刺文學、布魯東和超現實主義，例
如：〈文學〉、〈超現實主義〉、〈超等詩〉、〈釘上十字架的超現
實主義〉、〈野心〉、〈上十字架的女子〉。一九二二至二三年間，

圖見100、101頁
圖見102、103頁

超現實主義（《391》封面草圖） 1924年 墨水、卡紙 24×31cm 巴黎七畫廊藏

超等詩　1924年　墨水、紙　46×47cm　私人收藏

畢卡比亞另有墨水、水彩畫，如〈翅膀〉和〈一個按鈕〉，展於與　圖見104、105頁
杜象合作的拍賣會上，是十分達達風的作品。

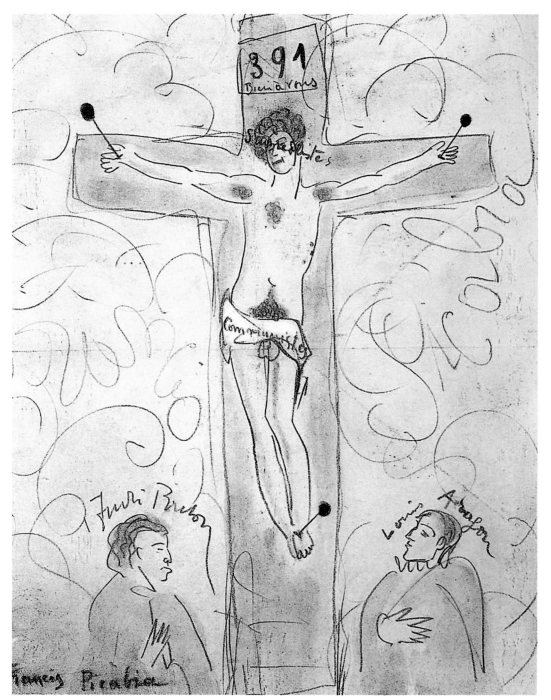

釘上十字架的超現實主義　1924-25年　墨水、水彩、紙　31.8×25.2cm　巴黎市立現代美術館藏

野心　1927年　墨水、水彩、紙　40.7×25.4cm　私人収藏

上十字架的女子　1925年　鉛筆、水彩、紙　32.4×25cm　私人收藏

Francis Picabia

翅膀　1922-23年　墨水、鉛筆、水彩、紙　62.5×47.5cm　安特衛普，羅尼・凡・德・維勒德畫廊藏

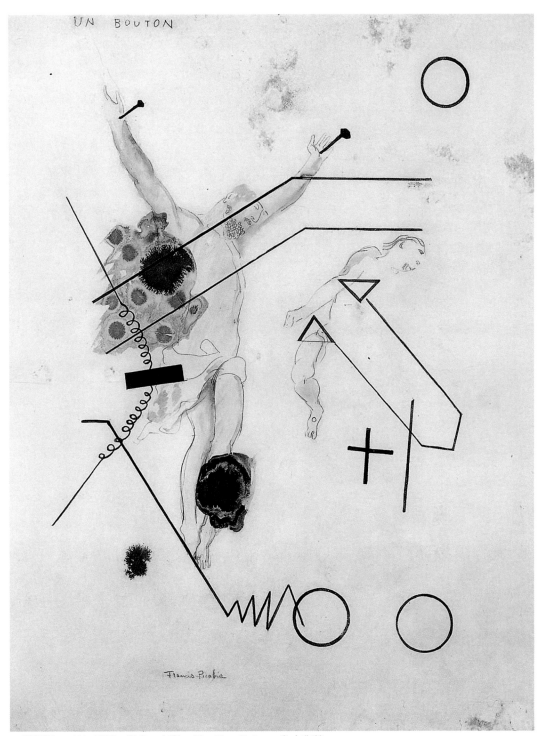

一個按鈕　1922-23年　墨水、水彩、紙　62×42.5cm　私人收藏

為「停場」所作模型　1924年　水粉彩、紙、紙板、木板、金屬漆　46×61×40.5cm　斯德哥爾摩美術館藏

達達的舞劇與電影「停場」與「幕間插演」

　　常來巴黎作演出的瑞典芭蕾舞團的主導人魯爾夫‧德馬爾想要創造一齣新舞劇，他先請了詩人布列茲‧桑德拉斯構思，後托交給畢卡比亞處理。畢卡比亞原在一九二一年秋天計畫了一齣與鬧了新聞的〈發燒的眼睛〉同名的音樂劇，作曲家史特拉汶斯基十分感興趣，原要為之作曲，然整體作業並未進行。此次受德馬爾之托，集結了電影製作人雷內‧克雷（René Claire）、作曲家艾立克‧撒提（Eric Satie）、編舞家兼舞蹈者瓊‧博爾蘭（Jean Borlin）共同在一九二四年秋冬完成一部電影與舞劇聯作的藝術，名為「停場」與「幕間插演」。

為「停場」拉幕所作設計　1924年　墨水、水粉彩、紙　32×50cm　斯德哥爾摩美術館藏

　　「停場」與「幕間插演」原訂於十一月廿七日在巴黎香榭麗榭戲院上演，但因瓊‧博爾蘭身體不適而延期。「停場」未開演就先「停場」，觀眾將此解釋為一種達達的表現。一九二四年十月出刊的《391》，畢卡比亞已經預先告示了觀眾：「請攜帶黑眼鏡和可以塞住耳朵的東西」，然後叮嚀：「敬請過氣的達達先生們到場，並且特別要高喊：打倒撒提！打倒畢卡比亞！新法國遊藝萬歲！」這是模稜兩可的玩笑話。畢卡比亞將此次演出定名為「停場」的用意原是：「要現時劇場所有浮誇荒唐的表演暫告停演」。

　　十二月四日，演出開始，開場是一節短影片，大家看到畢卡比亞和撒提徐徐自天而降之後，打響一記大砲，宣告舞劇開鑼。此時，貼滿畢卡比亞裝飾的「停場萬歲」、「艾立克‧撒提是世界

上最偉大的音樂家」、「畢卡比亞」……等字條的帷幕拉起，此刻唯一的女舞者自觀眾席第一排站立，登上舞台，且舞且作解衣狀，然後自舞台後方消失。第一幕演出告終，劇場一片漆黑。接著「幕間插演」的電影開始放映。

依據畢卡比亞的劇本，雷內·克雷首先拍攝馬塞爾·杜象與曼·雷在香榭麗榭戲院的屋頂上下棋，很快地，畢卡比亞出來搗蛋，帶著澆水的管子到處灑水。接著鏡頭自一個舞者的舞裙下拍攝她飛躍小彈腿的動作。再來是一送葬行列出現，一隻駱駝拉著棺材往前跑，大家絕望地想拉住而不得。最後由博爾蘭扮演的死神出來，以魔杖把眾人打得煙消雲散。

電影結束後，第二幕舞劇開始。舞台上滿佈反射燈，幕啓時，把觀眾照得眼睛昏花，此時第一幕的女舞者頂著橘子花的花冠自高處徐徐下降，另一群男舞者自觀眾席的第一排立起登上舞台。女舞者慢條斯理穿起衣裳，而男舞者卻全體脫去套服，只剩下緊身衣。女舞者把花冠遞給一位男舞者，這位男舞者再捧著花冠戴在席間一位女觀眾的頭上，如此舞劇在皆大歡喜中結束。

整場演出，音樂有時獨奏，有時舞者在台上表演而沒有音樂伴奏。對畢卡比亞來說，「停場」是「持續的運動，是生活，是每一分鐘我們大家都尋找的快樂，這是光、富有、奢華，脫去傳統貞廉的愛情；對愚者沒有道德教誨，對自以為是的人，沒有特別藝術感的追求。『停場』也是烈酒、鴉片，如運動、力量與健康，這是紙牌戲，或者是數學。」「停場」提出「一種新的感覺，愉快的感覺，忘記必須『思考』或『認知』什麼才去喜歡某些事物。」「停場」建議你要即時作樂。

「停場」成為瑞典舞蹈團的最後一次演出，也是達達表演的最後一場，是艾立克·撒提最後一記響亮的音樂，也是畢卡比亞在巴黎最後的吶喊。自此畢卡比亞離開巴黎，移居法國蔚藍海岸，一住長達廿餘年。

達達之後自我放逐蔚藍海岸

畢卡比亞自一九二一年便宣稱與達達派決裂，該年春天的報章上喧鬧的便是這個主題。其實畢卡比亞並非與達達決裂，他是與背棄了達達而走向超現實的諸君，如布魯東、查拉、舒博爾（Soupault）和阿哈貢（Aragon）等產生摩擦。畢卡比亞要遠離的是這些人而不是達達。其實畢卡比亞可能是最後存留的唯一真正的達達者。

由於在巴黎越來越孤離，畢卡比亞於第二年搬到慕德河上的特倫伯列（Tremblay-Sur-Mauldre）一處鄉居中。舅父摩理斯・達凡去逝，留給原已獲得外祖母遺產的他另一大筆遺產。他大事整修裝置新屋，與傑爾曼和兒子羅倫佐住了進去。然不甘寂寞，畢卡比亞數個月之後，又在巴黎附近旅館長期訂下房間，不時活躍於巴黎。事過三年，也許對巴黎前衛活動真正厭倦了，他才下決心捨巴黎而遠走，遷入蔚藍海岸的豪華別墅中。

藝術同儕們對他此一舉動疑惑不解。他解釋說：「我離開巴黎，因為我急需陽光。」這樣一來又觸犯了藝評家，他們吃驚於畢卡比亞先想到自己的身體，然後才是他的藝術。特別住到蔚藍海岸之後，畢卡比亞的作品公然地趨於具象，而且缺少當時藝術論見的內涵，而他的生活方式與他所曾有的激進想法又大為相左。只有馬塞爾・杜象尚能瞭解：「我看到法蘭西斯，他確是不如以前積極並充滿戰鬥力，似乎滿意於太陽和舒適的生活，這或是真正向蠢蛋罵說狗屎的最好方法。」

畢卡比亞為遷徙法國南部做了周全的準備，他買下坎城附近的一塊土地，自己設計圖樣，傑爾曼與他共同監工，築起美輪美奐的一座別墅，命名為「五月之堡」，他們與兒子便在一九二五年五月遷入新居，並於十二月為兒子請來裱姆奧爾加・莫勒，不過，離開特倫伯列前他燒掉一大批畫。

在「五月之堡」安定下來，畢卡比亞狂熱地工作了一段時期，不停地繪畫。生活上，也漸漸有開拓財源的需要，一九二六年初他把過去的作品作了一次拍賣，其中包括十分重要的代表作，杜象和布魯東都前來捧場競買。五月畢卡比亞再度拍賣他的新畫，顯示他需要經濟來源。同年九月他開始為人籌辦豪華晚

會，一九三○年起，放手為「馬德里城堡」與「坎城賭場大使廳」主掌大型聚會，直到一九三六年，期間因籌辦這樣的活動，提供了畢卡比亞一項重要的收入。

巴黎愛熱鬧的達達畫家，在蔚藍海岸張羅起華麗、闊綽、聲色喧譁的盛大晚會，畢卡比亞似乎在此新領域得其所哉，這是另一種顯示他達達身手的機會。他開放所有界線，讓各階級、各門各類的人們嬉鬧在一起，把藝術與生活渾成一氣。他又將浮華的晚會轉化為富於新意的一種情況，他向參加的人提出一連串帶有主題的遊樂玩意兒，每個人可以喬裝，改變其身分角色，超越原來所有的成規。他把與會者看成伙伴與同謀，同時又變成他歪主意的配合犧牲者，他讓他們玩得愉快，又輕輕地挖苦他們。

蔚藍海岸和它自成圈圈的社會，只不過是世人生活中虛幻的假象，畢卡比亞浸淫其中也心知肚明。浮華奢侈與光怪陸離是同時並存的。上層階級的人在這裡的舞台上扮演重要角色，也現形了醜陋與怪誕的面目，畢卡比亞於是產生了一組「醜怪」畫，將在特倫伯列著手的黏貼實物與黎波蘭油漆著於畫布的作品迅速轉渡過來。畫面一反巴黎達達時期的素淡，而傾向為炫亮、多色、厚塗、筆觸繁複。一九二七年以後畢卡比亞放棄厚彩，將畫面往透明處理，稱之「透明」繪畫，在這種風格上，他除發展西班牙主題外，捧出古代故事為題，借古諷今一番。一九三○年代，由於加入空間次元畫家的活動，畢卡比亞的寫實與抽象風並列。至四○年代初，則又裸體、寫實畫像與風情畫再出現。

黏貼，黎波蘭油漆與油彩的「醜怪」畫

「有一次回到家中——我那時住在鄉間——看到一紙展覽的邀請函，我當時沒有油畫顏料，就派司機到鄰近的鎮上去買黎波蘭油漆、麥桿吸管、牙籤等，就用這些東西我作了一些靜物畫，我看過的一些花。」畢卡比亞曾這樣向友人描述。那是他住在特倫伯列的時候，他用黎波蘭油漆、麥管、牙籤，甚至鎔鉛用的鉛線

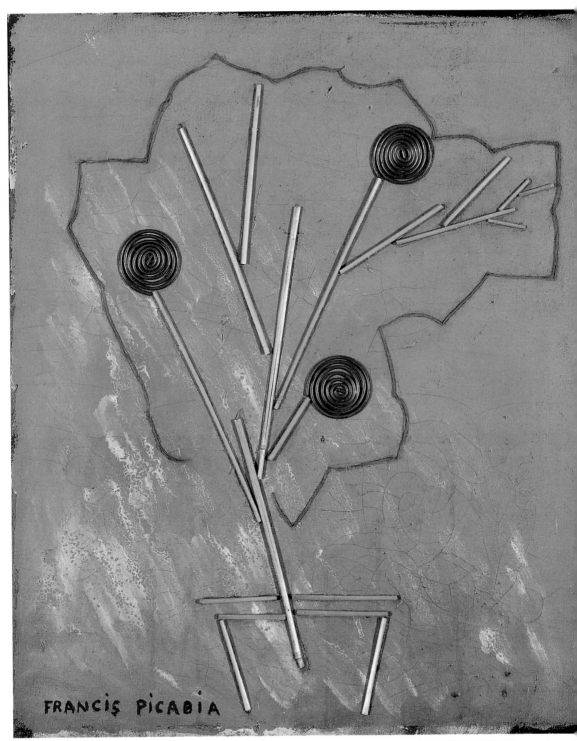

瓶花　1924-26年　畫布、黎波蘭油漆、剪貼、麥桿、鉛線、繩子等　61×50cm　巴黎市立現代美術館藏

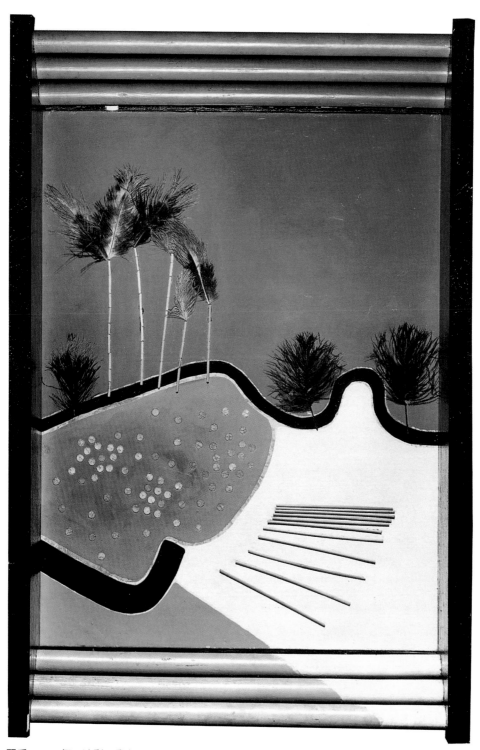

羽毛　1925年　油彩、畫布、羽毛、蘆葦管、木片等組合　119×78.7cm　斯圖加特，史達特斯畫廊藏

112

火柴的女子　1923-25
年　油彩、黎波蘭油
漆、火柴、錢幣、髮
夾、髮捲、畫布
92×73cm　私人收藏

圈，作了至少三幅名爲〈瓶花〉的黏貼作品。畢卡比亞剛到蔚藍
海岸之初，還用了羽毛、通心粉、蘆葦、木塊和腳底雞眼藥膏等
黏貼出一幅海邊風景〈羽毛〉。這作品的框是有名的畫框商彼爾‧
勒格蘭所製。左右是平直木條，上下爲三圓木條。畢卡比亞將左
右漆黑，以與畫中的黑色線條得以協調。上方漆藍，推出風景中
的海天。下方部分漆爲橙黃，拓廣一角沙地。在特倫伯列與蔚藍
海岸這段時期，一幅〈火柴的女子〉（又名〈藍色背景的女子像〉）
是以火柴、硬幣、捲髮條和髮夾黏貼於黎波蘭油漆塗底的畫布

漂亮的臘肉商（波安卡瑞畫像） 1925-38年 油彩、畫布、剪貼與既成物梳子等 92×73.6cm 泰德美術館藏

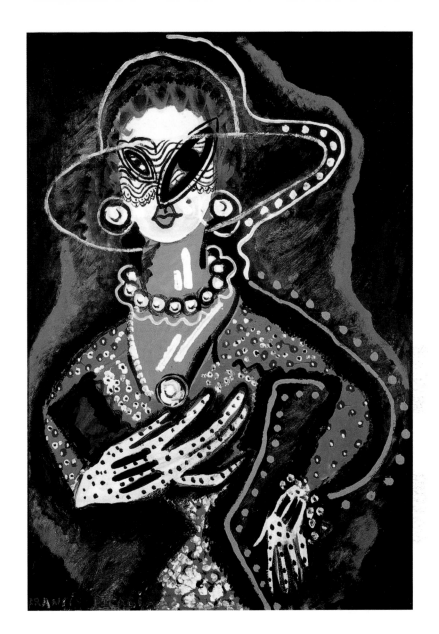

戴單片眼鏡的女子
1924-26年
油彩、紙板
105×75cm　私人收藏

上。黏貼、剪貼，原爲立體派畫家所創，後爲達達派者廣爲運
用。此時畢卡比亞已脫離達達運動，他在此只是作一幅單純、簡
潔的黏貼畫，讓黏貼物與黎波蘭油漆融洽相諧。他那時嘲笑達達
已成「古典」：「達達，所有畫派的敵人，成爲一種派別，僵化
在教堂裡。」

　　一幅名爲〈漂亮的臘肉商〉（又名〈波安卡瑞畫像〉）的黏貼

戴手套的男子（粉紅手
套的女子） 1924-26年
油彩、紙板 105×75cm
私人收藏

畫，畢卡比亞分別約在一九二五年、一九三五年及一九三八年改
作過三次。曾經用砂紙、彎曲紙板、窗簾套環、鍛帶針等實物黏
貼於油畫上，最後定圖只剩下四把白色的梳子，並且在原畫的男
子像上加一個透明的只以線條勾勒的女子頭與手的畫像。在此之
前的黏貼畫，畢卡比亞以黎波蘭油漆為底，他如此運用可省去傳
統油畫技法的打底、薄塗層、油料混合等技法。自一九二五年此

優雅　1926年　黎波蘭
油漆、畫布　91×72cm
私人收藏

畫第一稿之後，畢卡比亞又回到多用傳統油畫顏料（當然間也用
黎波蘭油漆），並且自此開拓出「醜怪」的一連串畫幅。

圖見115頁
圖見118、119～121頁

　　一連串的〈戴單片眼鏡的女子〉、〈戴手套的男子〉、〈優
雅〉、〈初識〉、〈吻〉、〈狂歡節最後一天〉、〈狂歡節〉，都是光
怪陸離的「醜怪」畫。粗率奇異的造形、強烈鮮豔的色彩，以黑
色、白色或其他高亮度色的斑點、銼筆、彎曲線加重畫面的搶
眼。粉紅底色的〈相愛的一對〉、黃橙底色的〈熱帶〉與藍底色的

圖見122、123頁

〈天眞的愛戀〉則是比較優雅愉快的作品，然多嘴、多眼睛的人物

初識（情人）　1925-26年　油彩、黎波蘭油漆、紙板　93×73cm　斯德哥爾摩現代美術館藏
吻　1924-26年　油彩、黎波蘭油漆、畫布　92×73.8cm　義大利杜林現代與當代美術館藏（右頁圖）

圖見124頁　　十分特異。〈天眞的愛戀〉中男子的頭與幾處房屋重疊，這是畢
　　　　　　　卡比亞「透明」繪畫，圖像重疊之始。

　　　　　　　　　一九二七年至三七年發展的「透明」繪畫的前身，還有一九
　　　　　　　二四至二五年畫的〈獨眼巨人〉、〈平庸的體操〉（又名〈雜耍者〉）

圖見125～127頁　　與〈乳房〉，以油料繪於木板或紙板，色彩轉素淡，質感透明。

狂歡節最後一天（吻）　1925年　黎波蘭油漆、畫布　92×73cm　私人收藏

狂歡節　1925年　黎波蘭油漆、畫布　100×81cm　私人收藏

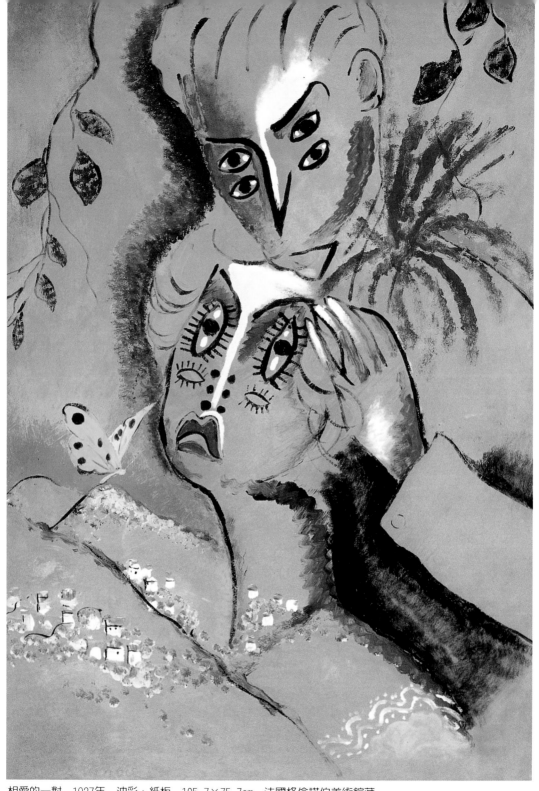

相愛的一對　1927年　油彩、紙板　105.7×75.7cm　法國格倫諾伯美術館藏

熱帶　1924-27年　粉彩、黎波蘭油漆、紙板　105×75cm　私人收藏

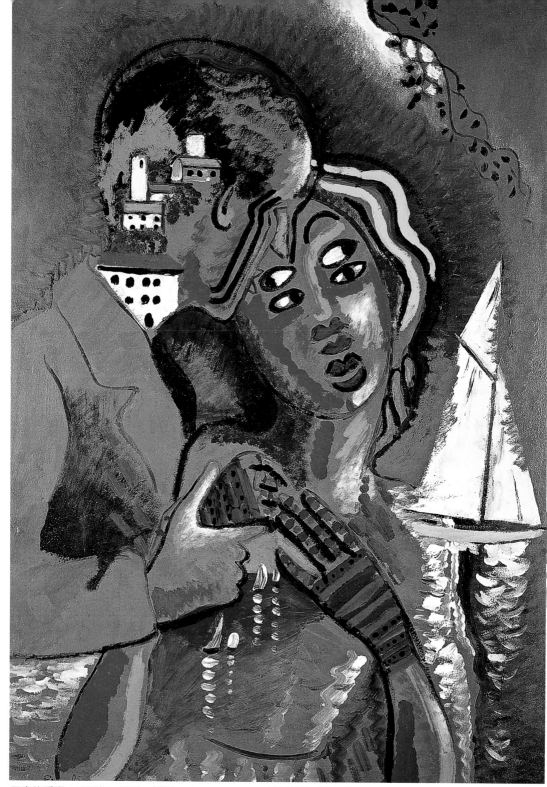

天真的愛戀　1927年　油彩、紙板　105.7×75.7㎝　法國格倫諾伯美術館藏

獨眼巨人　1924-25年　油彩、紙板　103×74cm　私人收藏

平庸的體操（雜耍者）　1925年　油彩、木板　104×75cm　私人收藏

FRANCIS PICABIA

乳房　1924-27年或1946-47年　油彩、紙板　99×75.5cm　私人收藏

古代典故的透明繪畫

　　〈加勒比〉（又名〈黑人鵲〉）是畢卡比亞一九二七年夏天再訪西班牙看到的卡達蘭的羅馬人壁畫轉借出來的影像。〈茱迪特〉是舊約外書中的一個故事。〈阿特拉塔〉（Atrata）的名來自希臘神話，受罰以雙肩捄天的阿特拉斯（Atlas）的諧音，圖描則借自波蒂切利的〈持勳章的男子像〉。〈米諾斯〉（Minos）畫克里特王米諾斯沉浸在鳥獸花草纏繞及其他希臘神祇的夢幻中。〈克羅里斯〉描繪希臘眾花之神克羅里斯（Chloris），是尼奧貝鍾愛的獨生女，逃脫出阿波羅的復仇之計。〈泰以提〉和〈莎樂美〉兩畫參照了波蒂切利的〈救世主〉。〈梅利貝〉描繪味吉爾的田園詩中流亡的傳教士，他祈禱中顯示的聖母則出自皮耶羅・德拉・法蘭契斯卡的〈聖母抱耶穌暨諸聖者〉的一畫。這些一九二一至三一年的畢卡比亞的繪畫，充滿希臘羅馬神話、聖經，以及其餘文化的模糊記憶。女子曼妙的身段、姣好的臉孔，草樹、花卉、飛禽走獸織成網，懸浮無定空間。在令人驚慄的醜怪繪畫的審美表現之後，畢卡比亞回到潛隱與內斂的需要。他的一些談話吐露了對優雅、卓絕、絕對的追求以及對美和理想的信仰。

圖見130頁
圖見131頁
圖見132頁
圖見133、134頁
圖見135頁

　　除〈加勒比〉一畫為粉彩，繪於紙板之外，這一系列的繪畫回到油料運用，繪於紙板、木板或畫布上。畢卡比亞再尋回油料薄塗的技巧，亮光漆的敷用。人與物的圖像只減約為薄層敷色上的輪廓線，沒有厚度，沒有玲瓏凹凸面，而是圖像的層疊與交纏，給人看來好似可以穿透看去，潛入另一次元。然無空間景深，因為不以傳統透視法來支撐。這樣方式的繪畫畢卡比亞稱之為「透明」繪畫。除了西班牙女子的主題外，他用了眾多古代的典故與形象。這些引人發思古之情的古典名字的透明畫，確實也有著古舊繪畫的模樣：暗淡的調子、古色古香的光澤，是畢卡比亞二〇年代末、三〇年代初藝術思想轉變的表徵。

　　一九二七年三月十四日的《喜劇》雜誌上刊登了一篇畢卡比亞自己寫的〈畢卡比亞之反達達或回到理性〉。他宣告群眾必須再學習，知道「什麼是美好的形和美好的知覺」。在此前他也發表：

茱迪特　1929年　油彩
畫布　195×130cm
私人收藏（右頁圖）

阿特拉塔　1929年　油彩、木板　147×92cm　私人收藏

米諾斯　1930年　油彩、木板　150×95cm　私人收藏

克羅里斯　1930年　油彩畫布　160×130cm　私人收藏

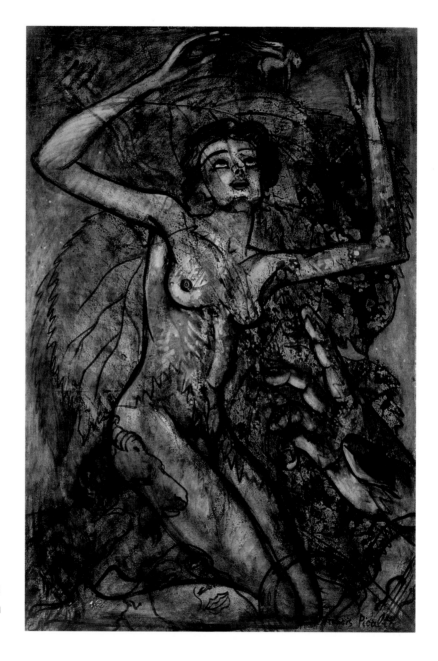

泰以提　1930年　油彩
畫布　194.3×129.5cm
私人收藏

「我們以後只要靜觀可敬的過去即足夠了。」「許多畫家要開拓未
來這眞是一件漂亮的玩笑，未來只是招搖撞騙的人開拓的，只有
過去待我們去探測。」

　　若說畢卡比亞對古典藝術愛好的再覺醒是個人思想的轉變，
其實也關聯了一九三○年代「回歸秩序」的大時潮。明智者並非

133

莎樂美　1930年　油彩畫布　195×130cm　私人收藏

梅利貝　約1931年　油彩畫布　215×130cm　私人收藏

受時潮影響，而是與時潮共聲息。而畢卡比亞的這一組「透明」繪畫的重疊圖像的應用不可否認地亦感染到三○年代初攝影技術中兩個以上的影像重疊之新奇想法。畢卡比亞也曾說：「我接近現代世界的機械，而且將它引到我的畫室中。」

三○年代後期的繪畫

畢卡比亞自早年起便患有神經衰弱症，每隔一段時候會沮喪頻臨崩潰，這與他自來不斷周旋於香車美人間之事有關。畢卡比亞一生換過百輛以上的汽車，還曾得過美車競賽第六名。搬至蔚藍海岸後擁有遊艇不在話下，車舟之愛讓他所費不貲。至於他鍾情過的女子，從伴隨他最初成功年代的埃爾明・奧列亞克，正式與他結婚育有羅爾–瑪琍、龐邱、塞西勒、維生特四子女的音樂家加布里爾・畢費，生有兒子羅倫佐的傑爾曼・埃弗林，以及原請來做羅倫佐褓姆而成為他的情人，終於在一九四○年為助其解決居留問題而與其結婚的奧爾加・莫勒。其他另外大大小小的情婦不計。這種複雜情況，畢卡比亞的家庭糾紛可以想見。曾自稱為「錢財來路不明的闊佬耶穌基督」的他，由於龐大開銷又經營不善，三○年代中，財富已大量縮水。這些使他再度嚴重頹喪不知所以，他寫下自己有一個「自我毀滅的本能」，而「我的至衷之想，只不過是一些毀滅的念頭，我不再有信心；除了對僥倖和無意義之事。」這樣不安的心理狀況下，三○年代後半期畢卡比亞的藝術創作，自三○年代初的「回歸秩序」轉向混亂不定。

一九三六年初，由於一次大戰前即相識而在一九三二年夏再往來的美國女作家傑崔德・史坦茵（她與巴黎藝壇關係密切）的引介，畢卡比亞得以在美國芝加哥的藝術俱樂部舉行展覽，展出卅幅作品。其中如〈青鳥〉和〈無題〉（又名〈構圖〉或〈插入〉）等畫，十分具象，放棄了透明繪畫的效果。以黑線條勾勒，用大筆敷刷色彩，讓畫面顯出厚度。他下筆快暢，畫幅看似洋洋灑灑，然主題陳舊，畫面感覺亦無甚創新之意。這批畫大多沒有賣

圖見138頁

Francis Picabia

青鳥　1935年　油彩畫布　70×57.5cm　私人收藏

無題（構圖或插入）　1935年　油彩、膠合板　100×92cm　私人收藏

傑崔德‧史坦茵畫像　1933年　油彩畫布　116×100cm　私人收藏

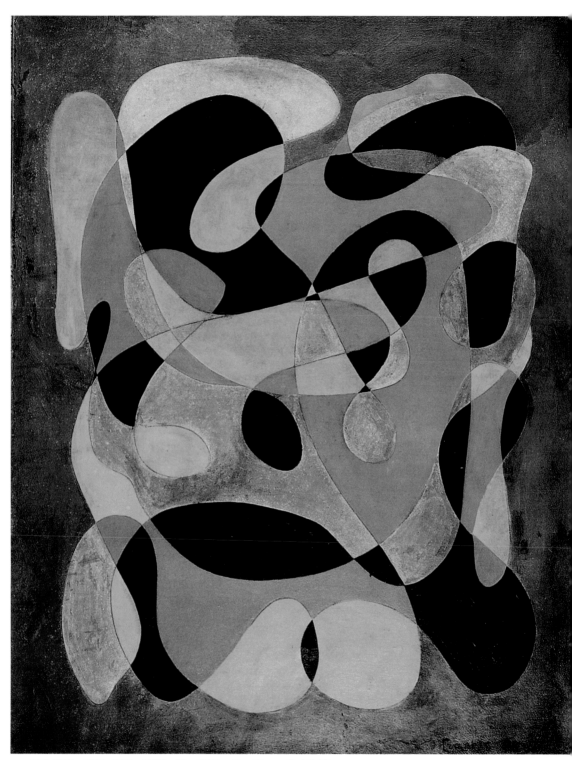

抽象構圖　1938-39年　油彩、紙、畫布　91×73cm　私人收藏

7091 1938-39年
油彩、紙板
59.8×49cm 私人收藏

圖見139頁

出，畢卡比亞以綠色光漆塗抹或部分改畫。由於感謝美國女作家的友情，畢卡比亞於一九三三及一九三七年各繪有她的畫像。一九三三年的那幅〈傑崔德・史坦茵的畫像〉是畢卡比亞第一幅自然風的作品，呈現出女作家所擁護的新人文精神。

　　一九三六年畢卡比亞一方面似乎站在時興的新人文主義者的立場，一方面又在阿爾普、德洛涅、杜象、康丁斯基等藝術家旁，為「空間主義宣言」簽下姓名。空間主義為查理・西拉托所創，是突然冒現的，討論時空即第四次元——時間問題的運動。此運動並無後繼之舉，然似乎促使畢卡比亞在兩年之後畫出一組新的抽象作品，如〈抽象構圖〉、〈7091〉等畫，是油彩畫於紙

591 1938年 油彩畫布 92×72cm 私人收藏

Ｘ夫人的畫像　1938年　油彩畫布　81×65cm　私人收藏

　　上，或油畫顏料繪於紙板上。〈7091〉是1907的倒寫，畢卡比亞
紀念自己在一九〇七年即開始畫出抽象畫濫觴的少數當時之作。
〈591〉則是一具象的頭臉與空間主義抽象構圖重疊的作品。

圖見144、145頁　　　　〈Ｘ夫人的畫像〉、〈重疊的頭像〉、〈無題〉（又名〈人物與

重疊的頭像　1938年　油彩、木板　73×63cm　私人收藏

無題（人物與花） 1935-43年　油彩畫布　100×73cm　巴黎龐畢度中心藏

小丑弗拉特利尼　1937-38年　油彩畫布　92×73cm　私人收藏

風景前之裸體　1938年
油彩畫布　81×100cm
Vallauu's陶瓷美術館藏

花〉以及〈小丑弗拉特利尼〉等畫可以說是醜怪繪畫較優雅之衍
變。〈小丑弗拉特利尼〉是三〇年代中後期畫的小丑畫之一，憂
傷甚至具有悲劇感。有人認爲這是畫家藉小丑諷喻自己。

四〇年代的裸體及其他

　　華美的「五月之堡」已於一九三五年售出。一九三六年畢卡
比亞與奧爾加・莫勒住到瓊恩海灣，過著寂靜的日子，間或上巴
黎或瑞士。大戰風聲響，一九三九年夏天他賣掉最後的一艘遊
艇。一九四〇年又賣去汽車，畢卡比亞騎起自行車。然此年六
月，他才與奧爾加・莫勒辦理結婚手續。十二月又對有夫之婦蘇
珊・羅曼燃熾愛火，不過由於與蘇珊・羅曼的關係，倒使畢卡比
亞解決了近數年的悲觀情緒，重新放眼生活與創作。

　　二〇年代中以後，畢卡比亞就屬於蔚藍海岸享樂主義族群，
享受戶外陽光、生活與身體自由開放的樂趣。他曾在〈魚尾之歌〉
的詩中寫著：「我渴飲海灘／海灘與我對言／耳邊輕語／太陽的

海鷗　1935年　油彩、紙板　21×17.5cm　私人收藏

反光／踏波而行」。一九三八年畢卡比亞畫有〈風景前之裸體〉，　圖見147頁
開始將身體與自然的默契移於畫布。而一九三五年起草，一九四
○至四一年完成的〈海鷗〉，卻是對自然的讚頌。之後一、二年間
作的〈一對鞦韆〉及〈春天〉兩幅畫，畫家優雅地道出花樹下與　圖見150頁
風中青春男女的歡愉。

一對鞦韆　1942-43年　油彩、紙板　105.7×77.4cm　紐約市立現代美術館藏

春天 1942-43年 油彩畫布 115×90cm 私人收藏

女子面對偶像　1940-43年　油彩畫布　104×75cm　私人收藏

Francis Picabia

兩女友　1941-42年　油彩、紙板　76×107cm　私人收藏
女子與黑白希臘雕像相對　1942-43年　油彩、紙板　105×76cm　私人收藏（左頁圖）

圖見151頁　　　　〈女子面對偶像〉及〈女子與黑白希臘雕像相對〉是鮮活生命
圖見154頁　　與塑造物之對比；〈兩個裸體〉與〈兩女友〉似乎描寫同性肉體
圖見156頁　　之愛；〈正面裸體〉和〈閱讀的裸體〉畫單獨裸身之美；〈五個
圖見155頁　　女子〉和〈罌粟花前兩女〉則寫女子裸體與藍海及紅花之對照；
圖見157頁　　〈戴帽的女子〉原是畫一位雪衣雪帽的布達佩斯女子，蘇珊・羅曼
　　將之看爲自己的畫像而收藏。

　　　　畢卡比亞也作自畫像，他畫自身在二女之間，或可說一女兩
圖見159頁　　面之間。他還繪自己與愛犬共同出現的〈尼尼〉。畢卡比亞自一九
圖見83、160頁　　三七年繪有〈西班牙革命〉後，一九四一年畫〈漂泊的猶太人〉，
圖見161頁　　一九四一至四三年畫〈小牛的崇拜〉（又名〈全牛〉），又都是他政
　　治看法的表態。

兩個裸體　1941-42年　油彩、紙板　106×75cm　私人收藏

五個女子　1941-43年　油彩、紙、畫布　101.5×75cm　私人收藏

正面裸體　1942年　油彩、紙板　105×76cm　私人收藏

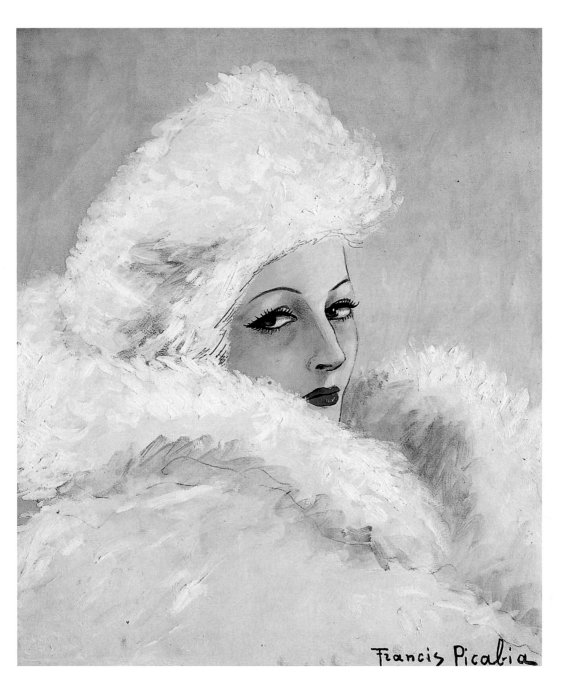

戴帽的女子　1942年
油彩、粉彩、紙板
55.8×48.9cm
私人收藏

這些畢卡比亞寫實風的作品，戰爭期間在蔚藍海岸展覽，受
到相當的歡迎，也許由於現世美感的呈現而受到讚揚，然而戰後
這些畫卻令評論界為難。批評者認為它們十分商業性，是畢卡比
亞繪畫生涯中的誤導之物。如此，這些受批評之畫在畢卡比亞的

自畫像　1940年　油彩、紙板　57×45cm　私人收藏

尼尼　1942年　油彩、
紙板　55×46cm
私人收藏

作品回顧展中往往受到摒除。一九八〇年代當代藝術重回到眾議
紛紛的具象畫，這些作品才又得到新的反響。

　　《巴黎雜誌》、《巴黎，性召喚》、《我的巴黎》和《給兩人閱
讀》，這些當時粉紅雜誌品味中的攝影圖片，是畢卡比亞這些蔚藍
海岸末期繪畫取材的來源。畢卡比亞或將整個攝影圖片取用或剪

漂泊的猶太人　1941年　油彩、紙板　105×76.5cm　私人收藏

160

小牛的崇拜（金牛）　1941-42年　油彩、紙板　106.7×76.2cm　私人收藏

輯運用，人物的玲瓏身段、攝影照明所加諸的強光造出的陰影，
畢卡比亞幾乎都依樣畫下，由此批評者認為畢卡比亞四○年代初
的作品，沒有確切直接現實的根源，只是經營一種繪畫的假象，
一種二等層次的繪畫，一種沒有神髓的繪畫，與達達時期的作品
借諸科學雜誌機械圖像，卻轉化出對人對事之曼想妙思不可同日
而語。

巴黎最後和「點子繪畫」

　　大戰期間畢卡比亞數度遷居，一九四四年六月聯軍於諾曼第
登陸後，八月中法國南部解放，情況十分混亂。因奧爾加來自瑞
士德語區，她和畢卡比亞被看成德國佬，他們避居蒙特維第歐旅
館。此時畢卡比亞首度中風。九月末，奧爾加被拘押盤問，而畢
卡比亞在醫院遭監管。一對友人昂利·戈耶茨和克麗斯汀·布梅
斯特回到解放後的巴黎，為他們奔走，時值戰時在倫敦為法國解
放組織工作的加布里爾·畢費亦回巴黎，得知畢卡比亞的困境，
加布里爾即時趕到坎城擺平，畢卡比亞才得平反背叛法國的嫌
疑。

　　一九四五年一月，畢卡比亞終於又回巴黎居住，與奧爾加在
小田野街（rue de petits champs）住下，自此他們很少再離開巴
黎，除了夏天到奧爾加父母親住的廬比囿鄉居度假。畢卡比亞宣
布要重新繪出探向內在世界、探向自發生命真確表現的繪畫。他
同時在巴黎畫廊、沙龍積極活動。昂利·戈耶茨與克麗斯汀·布
梅斯特時來訪，帶著巴黎藝壇新進，如新真實沙龍的一夥人，還
有抽象繪畫的先鋒哈同（Harfung）、蘇拉吉（Soulages）、曼紐耶
（Manuel）、史奈德（Go Schneider）、馬丟（Mathieu）、塔·戈
（Tal Coat）等人。星期日小田野街的畫室常有這群人的聚會。

　　巴黎的大城市生活開始，花費日用大為增加，經濟來源問題
隨之緊逼著他。一九四九年家中遭竊，一些他為晚年準備的貴重
首飾被洗劫一空。其實自他中風之後，死亡的念頭就時時纏繞著
他，而一九四七年尾，加布里爾與他生的第四子維生特又告去

邦查　1945-46年
油彩　65×54cm
私人收藏（右頁圖）

162

BANZA

Francis Picabia

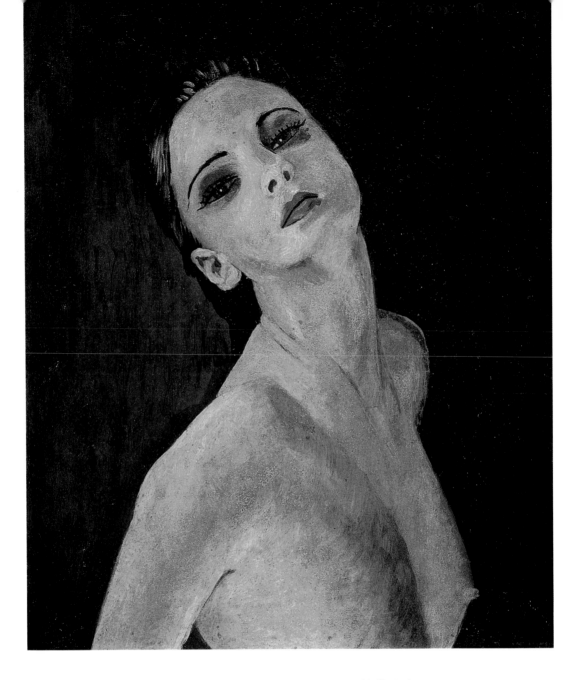

世，如此畢卡比亞常感困頓，頹傷、衰老，甚至無依，他的人生觀變得苦澀而悲觀。相對地，由於對死亡的戒懼，助長了他對生命原始力量倍增崇仰。原始的圖騰、古代遺物之形、慾望、性的動力的表徵伴隨著他對人世的幻滅感顯現於畫布。又由於接近年輕抽象畫家，他的繪畫由具象傾擺到抽象。

裸女　1942-43年　油彩、紙板　65×54cm
私人收藏

面具與鏡子　1930-45年　油彩、膠合板　85.2×69.9cm　巴黎市立現代美術館藏

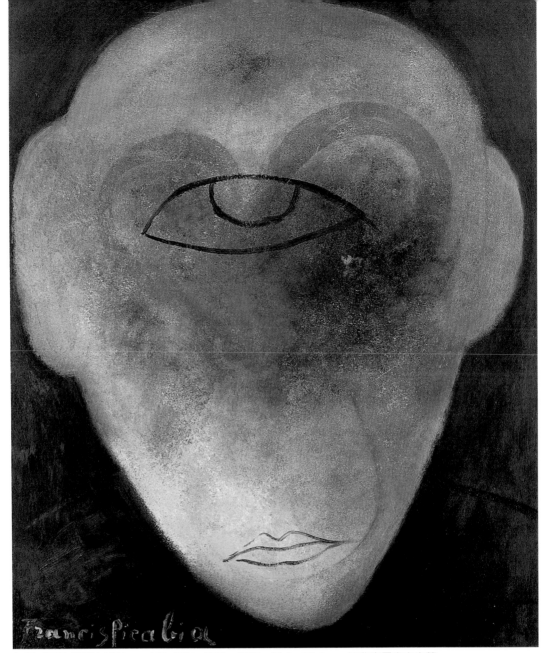

Francis Picabia

無題（面具或獨眼之臉）　1946-47年　油彩、紙板　64.5×52.5cm　巴黎龐畢度中心藏

　　〈邦查〉繪於一九四五至四六年，是拿一幅前幾年的〈裸女〉圖見163頁
畫作背過來畫。畢卡比亞開始將具象頭臉抽象化。〈面具與鏡子〉圖見165頁
繪於塗了綠色光漆的一幅一九三〇年代的透明畫上，是非洲面具
之轉化。〈無題〉（又名〈面具〉或〈獨眼之臉〉）、〈卡林加〉、

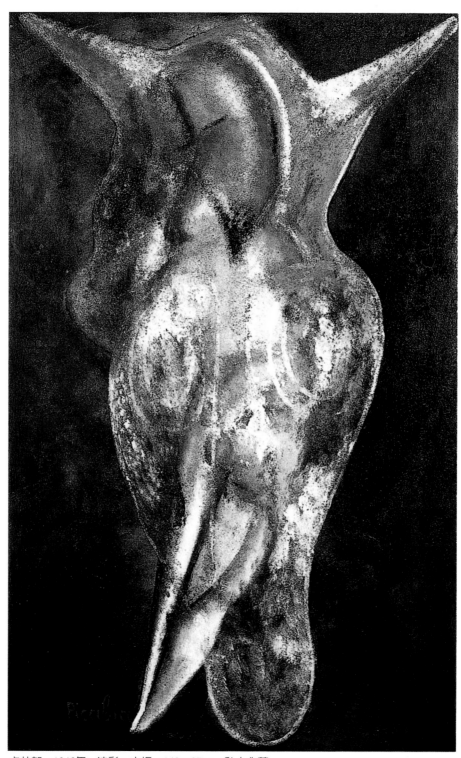

卡林加　1946年　油彩、木板　149×95cm　私人收藏

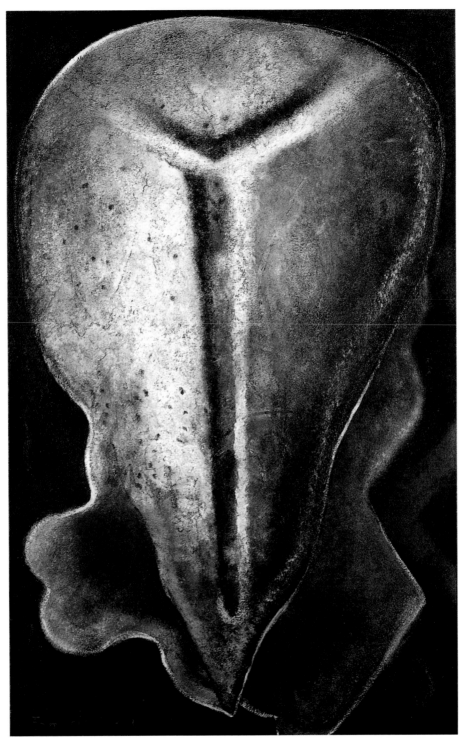

尼亞加拉　1947年　油彩、膠合板　150×95cm　私人收藏
屬於我自己之事　1946年　油彩、紙板　92×72.5cm　私人收藏（右頁圖）

〈尼亞加拉〉等畫似以古動物的遺骸為主題。

圖見170、171頁　　　〈屬於我自己之事〉、〈可怕的循環〉、〈問題回答〉畫於一九
四六至四七年，是畫家內在心境的抽象意表，恣意的線條畫分出
不定形的面，畢卡比亞最後的「點子繪畫」之圈點已出現。

Francis Picabia 1946

可怕的循環　1946年　油彩、畫布、紙板　75×52cm　私人收藏

問題回答　1946-47年　油彩、紙板、木板　92.5×72.5cm　巴黎市立現代美術館藏

男性器官之形佈滿在〈一個醫生的畫像〉上。此畫畢卡比亞在一九三五年依照片畫了盧洛‧拉潘德醫生，幾經改變成一九四六年充滿抽象圖形與性暗示的定稿；〈自私〉、〈我不在乎〉等畫則是純粹男性器官之於抽象畫面；〈現在和過去〉與〈親屬世代〉

一個醫生的畫像　1935-46年　油彩畫布　92×73cm　泰德美術館藏

圖見174頁

圖見175、176頁

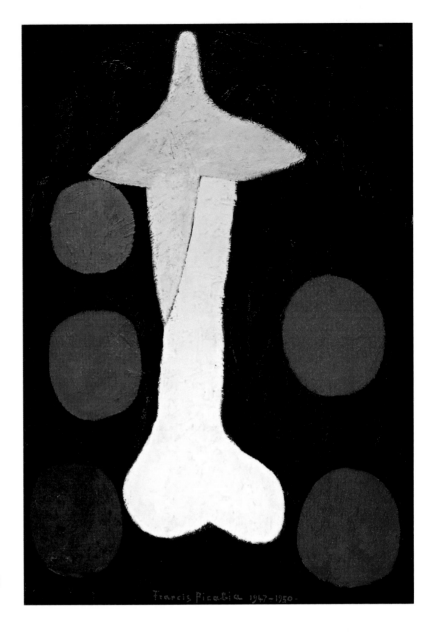

自私　1947-50年
油彩畫布
153.5×110.8cm
鹿特丹Boijmans美術館
藏

圖見177、178頁

則是女性器官之抽象畫;〈蘇珊的夢〉與〈雜技〉是一九四〇年
代的裸體畫幅於一九四九年改畫,加以性象徵之圖像,兩畫的色
彩如性之燃熾。

　　畢卡比亞不免要排遣寂寥,他說:「我喜歡畫畫、寫作⋯⋯
至於去參加畫展、開幕式,婚禮、喪禮等都讓我覺得沉悶。」他
經常在星期六的晚上造訪博洛梅街的舞場。他畫下數幅名爲「黑

我不在乎　1947年　油彩畫布　100×81cm　私人收藏

現在和過去　1946年　油彩畫布　100×81cm　私人收藏

親屬世代　1948年　油彩畫布　100.3×81.3cm　私人收藏

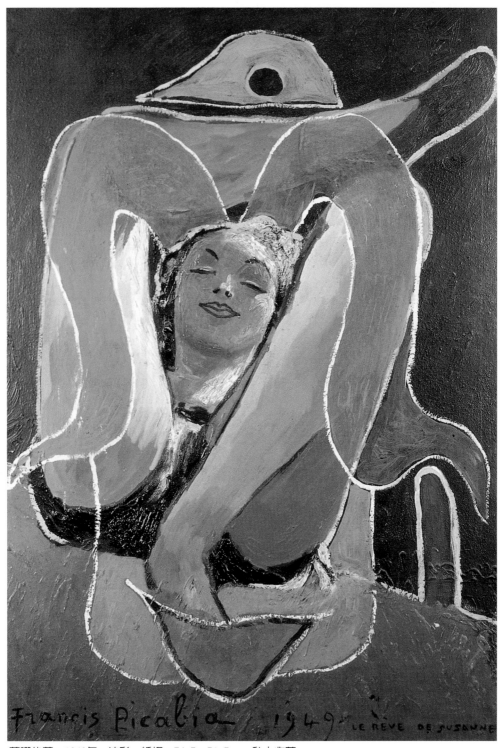

Francis Picabia 1949 LE RÊVE DE SUSANNE

蘇珊的夢 1949年 油彩、紙板 74.5×51.5cm 私人收藏

Francis Picabia 1949

人舞廳」的畫，畫面佈滿線、面和點的抽象節奏。這是他在修整
早期的〈UDNIE〉和〈EDTAONISL〉兩畫時，順便畫起與跳舞
有關的新構圖。

雜技　1949年
油彩畫布　65×54cm
私人收藏

黑人舞廳　1947年　油彩、木板　152×110cm　私人收藏

Francis Picabia 1949

六個點子　1949年　油彩、紙板　55×47cm　私人收藏

　　一九四九年以後的「點子繪畫」，是畢卡比亞在繪畫上最後的
追求。有純粹抽象的開拓，如〈六個點子〉、〈點子〉、〈抽象〉、
〈舞題〉、〈黑中之黑〉、〈點子〉（又名〈構圖〉）；有畫題具寓意　　圖見182～185頁

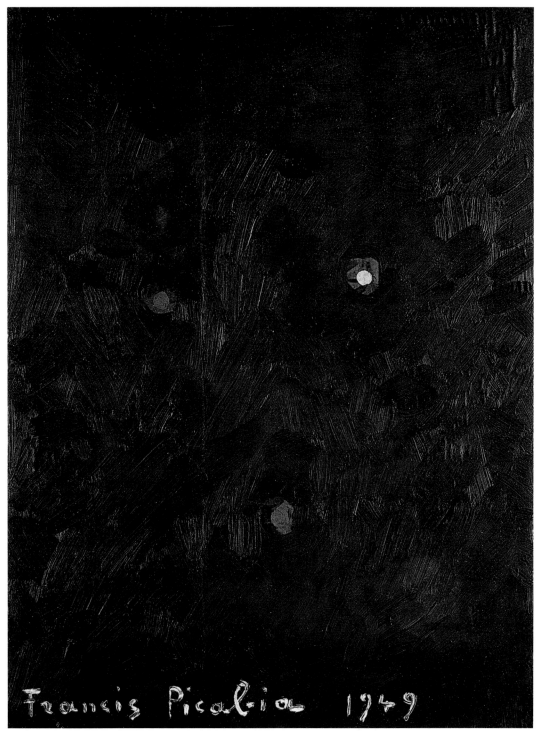

點子　1949年　油彩、紙板　47.5×36.5cm　私人收藏

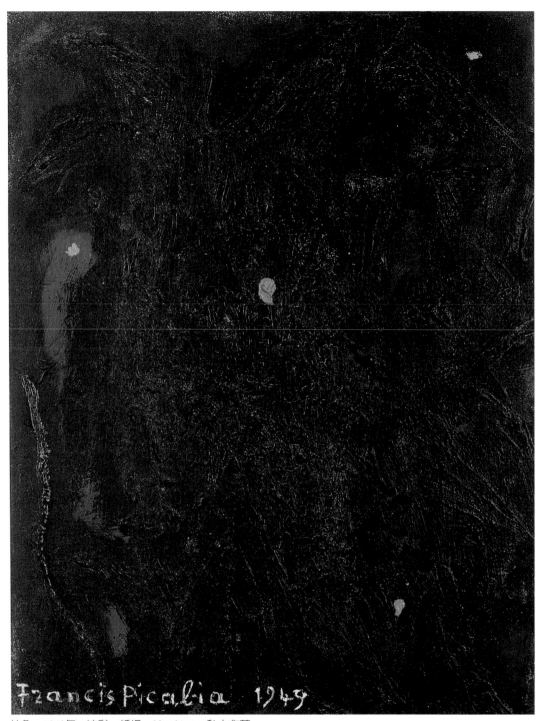

抽象　1949年　油彩、紙板　38×31cm　私人收藏

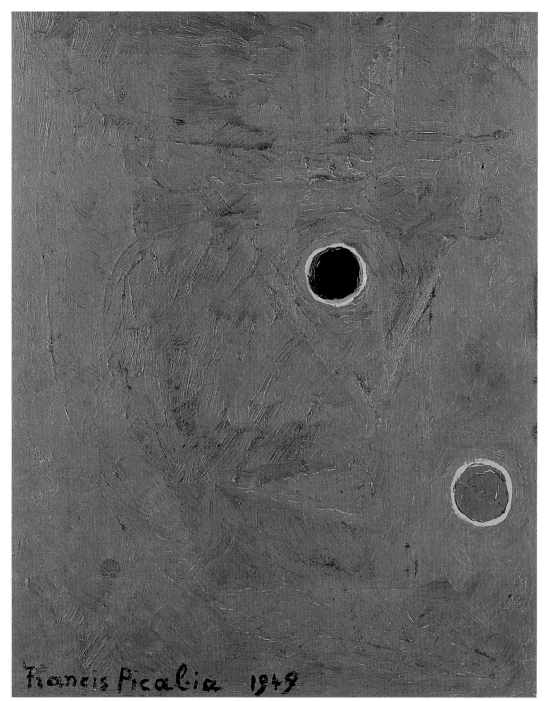

無題　1949年　油彩、木板　45.1×36.8cm　私人收藏

黑中之黑　1949年　油彩、紙板　64.5×54cm　私人收藏

點子（構圖）　1949年　油彩畫布　56×38.5cm　巴黎龐畢度中心藏

巧詐野蠻之舉的卑鄙
（紙牌） 1949年
油彩、紙板 76×52cm
私人收藏

的，如〈巧詐野蠻之舉的卑鄙〉、〈寂靜〉、〈包圍〉和〈雙太陽〉
等畫。這些作品畫面厚塗而不勻，是顏料混合粉狀物敷於畫布。
一九四九年在巴黎做第一次展覽，一九五〇年展於紐約。評論界
有人保留，有人認為是達達精神的再表現。

圖見188、189頁

　　〈星期一〉、〈活生生的畫幅〉和〈地球是圓的〉等，是畢卡

圖見190～192頁

寂静　1949年　油彩、木板　55×46cm　私人收藏

包圍　1950年　油彩、木板　34.5×25.5cm　私人收藏

雙太陽 1950年 油彩、
紙板 175.8×125cm
私人收藏

比亞最後的作品。一九五一年六月初因腦溢血，他住院三星期。
回到家中他畫了七幅小畫，自〈星期一〉到〈星期日〉，好像是畫
家在數他還可活的日子。〈星期一〉應是畫一隻小狗，也是畢卡
比亞病後重見愛犬的心情。八月到盧比囹度假，九月寫信給傑爾
曼，如是說：「我好了一些，我剛作完一幅與猶太城醫院有關的
畫，那是件極費力氣的事。」畫中修女可能是醫院中的護士，畢

星期一　1951年　油彩畫布　45×36.8cm　私人收藏

活生生的畫幅　1951年　油彩、紙板　105×74cm　私人收藏

地球是圓的　1951年　油彩畫布　78×63cm　私人收藏

卡比亞寫實地畫她。〈地球是圓的〉畫一無以定名之物，似懸於藍天與雪地之間，這是畢卡比亞最後一幅畫。

隨之，畢卡比亞健康又惡化。一九五二年十二月柯列特・阿蘭第為他的展覽所舉行的開幕式，他已不能出席。一九五三年克麗斯汀・布梅斯特來訪，他已完全不認識。十一月卅日法蘭西斯・畢卡比亞告別人世，享年七十四歲。

文字與畢卡比亞

雕塑家阿爾普是畢卡比亞的好友，他稱畢卡比亞手腳輪用，白天晚上都作畫，其實可以說，畢卡比亞兩手輪流，左手畫畫時右手寫作，右手畫畫時左手寫作。他的身分多樣，兼具雜誌出版人、筆戰論者、宣言的起草人、詩人、書信家等身分，畢卡比亞賦予他的寫作及繪畫相同的飽和度。

〈魔幻的城市〉是早年他寫紐約的印象，充滿詩興與詩韻：

絕妙虛無主義危險而誘人的風

以神奇的輕快追逐我們

突來的好事

均衡破壞

萎靡增長

解放

四處男人與女人伴著我歡喜的音樂

公然　私下

放縱他們徒勞的熱情

鴉片菸

威士忌

探戈舞

觀眾與表演者

越為機巧地

抑制粗俗的滿足

較弱的女子

較美的和較不在乎的

靜靜地有所圖的男人

盯住他們的享樂之物

天才與東方太陽之年

<div align="right">一九一四至一九一五年</div>

畢卡比亞寫作像他說話，且更鏗鏘有聲。在文字中他更能自由運轉他的想像，疏散他的情緒，他讓文字跑步或起舞，攜帶著他的奇思異想或沮喪不安，令人讀來暢快。他還能調動翻轉文字，耍弄他的調皮與挖苦，讓人錯愕驚覺。畢卡比亞的寫作甚至是他繪畫的導航，他把文字像護身符一般夾進素描和繪畫中，像他那一系列機器形態的繪畫。他也把素描插入詩中，如他一九一八年首度完成的詩集《生而無母之女詩圖集》。

〈五十二面鏡子〉、〈殯儀館的運動員〉、〈柏拉圖式的兩排假牙〉、〈貓叫之詩〉、〈沒有語言的思想〉、〈奇特闊人〉、〈錢財來路不明的闊佬耶穌基督〉等，都具畢卡比亞詩文的標題。他藉這些文字嘲諷與自我解嘲，充滿華麗的灑脫與絕佳的幽默。他自認是「莊重自敬誓言的最卓越散佈者」，如他在〈巨腹賈〉裡所寫的。

那位對基督教教義與倫理最強烈的批評者尼采是他思想上唯一的師長，在尼采處他學得我行我素。他要像「在波濤上建起最莊嚴的建築物」，在白紙上填入黑字如汽車開上公路。他稱自己的思想方式爲「終結的方式」、「中國式的自由思考」。他在〈逸事〉的詩中這樣寫著：

您看　我瘋了　我想像

自己是手指靈敏的人

想要割斷舊時痛苦的線

不安腦袋的褶紋

阿拉伯式回憶的往事

我只在大海上感到幸福

那裡人可以遊得更遠

在無以名之的波濤上

一九二〇年二月，《文學雜誌》訪問畢卡比亞「您為何寫作？」，他像平日快截又簡單地回答：「我真的不知道，並且我希望永遠不要知道。」這正是巴黎「達達的季節」的那年，他這樣的回答正符合達達表演中宣稱的「食人肉者達達宣言」：

榮譽如屁股般地可買可賣。屁股，屁股就像炸薯條般地代表著生活，而您們每個人都是嚴肅者，您們比牛糞更為難聞。

達達什麼味道也沒有，什麼也沒有，沒有，沒有

它像您的希望：什麼也沒有

像您的天堂：什麼也沒有

像您的偶像：什麼也沒有

像您的政治人物：什麼也沒有

像您的英雄：什麼也沒有

像您的宗教：什麼也沒有

愛上比他年少廿五歲的有夫之婦蘇珊・羅曼，這是畢卡比亞最後的熱情。一九四四至四八年間，他寫給蘇珊兩百封情書，贈給他廿幅油畫以及同數目的素描。情書中常夾帶著詩篇，多首是他自尼采的箴言集《快樂的知識》的附錄「法外王子之歌」轉借而來，因他愛蘇珊・羅曼就像尼采之愛上後來成為里爾克伴侶的露・馮・莎羅美。從尼采的詩〈西斯－瑪琍亞〉，畢卡比亞挪用轉寫為〈鍾〉一詩：

我睡躺著等待

等待很多或什麼也不等待

瑣事和繪畫的另一邊

痛苦無目的地享樂著

畢卡比亞也給他與奧爾加的朋友女畫家與版畫家克麗斯汀・布梅斯特大量書信，信中他數度將尼采的〈詩人的天職〉衍變為自己的文字，其中如：

當我在畫畫時，

我笑了起來。

我是畫家？我是畫家！

我的心因此而不自在？

是的，夫人，我是畫家！（……）

晚期的畢卡比亞挪揄自己是個畫家，卻還肯定自己的繪畫和思想，他給克麗斯汀寫信說：「我想了許多，總是那回事，唉！我們可憐的繪畫，你知道，藝術除了本身，什麼也不能表達。我的繪畫有它獨立的生命，像我的思想，也有它獨立的生命。」

結語

不論在畢卡比亞的生前或過世之後，談論他的、捧譽的、暗諷的，比比皆是。而曾為他籌辦畫展拍賣會的昂利–彼爾・羅榭，在一九四九年德魯安畫廊舉行畢卡比亞展覽的目錄上寫的，應是最能傳神表達畢卡比亞的文字：

畢卡比亞工作自娛，掉進自己的遊戲耍玩到底，天真無邪，我們因而感謝他。

畢卡比亞份量十足，忠於自己的方式，溫和、殘忍；貪得無厭，往內裡猛打窮追。

畢卡比亞不是沒有智慧。畢卡比亞是達達道德者。

畢卡比亞是大健談家，孩子氣的笑，眼中閃著光。

畢卡比亞穩穩站住腳。

畢卡比亞擅挑逗，周圍滿是人。

畢卡比亞陰謀家，畢卡比亞歹匪。

畢卡比亞太多鬼靈精，尖尖的牙齒，畢卡比亞外科醫生，塞滿展覽開幕式的棉絮，突然蠍子式的言語刺到鞋墊。

畢卡比亞在自私又慷慨的生活中，他挖苦的人就愛這生活，甚而他自己，也是他的挖苦者之一。

當杜象得知法蘭西斯・畢卡比亞逝世的消息，他打了個電報說：「不久再見。」這樣的告別方式十分達達，想那先走一步的達達老友應會莞爾接受。杜象後來寫一短文讚美「畢卡比亞是那種擁有完美工具——永不枯竭想像力的藝術家」。另一達達友人安德烈・布魯東在畢卡比亞的追悼會中朗讀了：「您是，找不到別的用語，只能以『現代精神』名之的兩三位先驅者之一。」

畢卡比亞鉛筆、墨水作品欣賞

Francis Picabia

Guillaume
apollinaire
en
1913

特里斯坦・查拉畫像　約1920年　鉛筆、紙　20×17cm　巴黎私人收藏

BORLIN

Francis Picabia

為「停場」之博爾蘭所作習作　1924年　墨水、紙　23×14.5cm　斯德哥爾摩美術館藏

自畫像 1924年 鉛筆、墨水、紙 26×20cm 斯德哥爾摩美術
館藏

Francis Picabia

艾立克・撒提畫像　1924年　墨水、紙　22.5×15cm　斯德哥爾摩美術館藏

給克麗斯汀・布梅斯特的信　1946年　墨水、紙　29.7×20.8cm　私人收藏

給克麗斯汀・布梅斯特的信　1946年　墨水、紙　29×20cm　私人收藏

給克麗斯汀・布梅斯特的信　1946年　墨水、紙　29.5×20.2cm　私人收藏

給克麗斯汀・布梅斯特的信　1946年　墨水、紙　29.7×20.7cm　私人收藏

給克麗斯汀‧布梅斯特的信　1951年　墨水、紙　29.8×21.8cm　私人收藏

畢卡比亞年譜

FRANCIS PICABIA

一八七九　一月廿二日，法蘭索-瑪琍‧馬提內茲-畢卡比亞‧達凡生於巴黎第二區小田野街，父親是西班牙血統的法蘭西斯哥-維生特‧馬提內茲-畢卡比亞，母親法國血統的瑪琍‧塞西勒。兩家族都在古巴經商致富。

一八八六　七歲。九月廿一日母親死於肺癆。

一八八七　八歲。外祖母去世。

一八八八　九歲。入史塔尼斯拉斯學校至一八九一年。

一八八九　十歲。得圖畫第一獎。

一八九一　十二歲。入蒙居高中就讀（但該校查無畢卡比亞在學紀錄）。

一八九四　十五歲。據說入圍法國藝術家沙龍（但沙龍目錄上並無其名）。

一八九五　十六歲。註冊羅浮學校。註冊巴黎高等裝飾藝術學院，編號二七○，但自此並無在校紀錄。

一八九七　十八歲。可能入瓦累私人畫室，接著入柯爾蒙私人

畢卡比亞就讀於塔尼斯拉斯學校時留影　1888年

畫室，也入安伯畫室畫模特兒。

一九九九　廿歲。以〈馬提格的一條街〉參加法國藝術家沙龍，
　　　　　受到評論的注意。
　　　　　認識埃爾明・奧列亞克與其共同生活。與埃爾明到瑞
　　　　　士旅行。

一九〇〇　廿一歲。畢卡比亞達到法定年齡，可以動用外祖母留
　　　　　給他的大筆財產。買了第一部汽車。

一九〇一　廿二歲。與埃爾明・奧列亞克到南部旅行。
　　　　　住入蒙馬特「藝術之家」。

一九〇二　廿三歲。與埃爾明到西班牙旅行。
　　　　　認識畢沙羅的兩個兒子喬治和魯道爾夫。

一九〇三　廿四歲。除參加法國藝術家沙龍，畢卡比亞第一次參
　　　　　加獨立沙龍和秋季沙龍。

一九〇四　廿五歲。第一次與畫廊接觸，參加貝特・維爾籌辦的
　　　　　團體展。

一九〇五　廿六歲。在丹棟主持的荷斯曼畫廊舉行第一次個展。

一九〇六　廿七歲。四、五月間，第一次到外國展出（柏林的加
　　　　　斯帕美術沙龍）。

一九〇七　廿八歲。在荷斯曼畫廊舉行第二次個展。
　　　　　畫展成功，換了一部新車，與埃爾明到西班牙巴斯克
　　　　　地區及安達魯西亞旅行。
　　　　　參加慕尼黑和巴塞隆納的團體展。

一九〇八　廿九歲。與年輕的音樂學生加布里爾・畢費相遇，她
　　　　　在巴黎追隨文生・丹第，又到柏林與布佐尼學習。
　　　　　離開荷斯曼畫廊，丹棟將其作品在德盧奧大廈拍賣。
　　　　　幾天以後展於喬治畫廊，此兩次畫展之結束亦是畢卡
　　　　　比亞告別他印象主義繪畫時期。

一九〇九　卅歲。一月廿七日，與加布里爾・畢費在凡爾賽結
　　　　　婚。二人前往聖-托貝小住。
　　　　　與加布里爾到西班牙塞維爾，然後到巴塞隆納。
　　　　　回到巴黎，住在舅父摩理斯・達凡在聖・克羅的家，

後遷巴黎里爾街。

一九一○　卅一歲。一月十八日，女
　　　　　兒羅爾–瑪琍・卡達琳娜
　　　　　生於巴黎，遷居圖維爾大
　　　　　道。

一九一二　卅三歲。二月廿八日，兒
　　　　　子龐邱出生，再搬家到查
　　　　　理・福洛格大道。
　　　　　九月卅日，與馬塞爾・杜
　　　　　象相識。
　　　　　畢卡比亞的藝術經野獸主
　　　　　義渡到立體主義風格。
　　　　　與詩人阿波里奈爾來往甚
　　　　　密。
　　　　　九月外祖父阿爾封斯・達
　　　　　凡去逝。
　　　　　參加「黃金分割」團體。

一九一三　卅四歲。與加布里爾登上
　　　　　郵輪洛林號前往紐約參加
　　　　　「軍械庫展」。郵輪上遇舞

畢卡比亞在位於查理・
福洛格大道的畫室留影
1911年

者史塔西亞・納皮爾闊斯卡，讓他回法國後畫出
〈EDTAONISL〉與〈UDNIE〉等傑出作品。
畫了十六幅大尺幅水彩，三月展於史泰格列茲的畫
廊。
六月與傑崔德・史坦茵相識。
六月十八日，第三個孩子塞西勒（小名簡尼）出生。

一九一四　卅五歲。加布里爾在亞斯托街經營一畫廊。
八月一日大戰開始，畢卡比亞應召入伍，由於加布里
爾的關係，被派任為一位將軍的司機（加布里爾參加
紅十字會工作）。
十一月在古巴大使館工作的父親，讓畢卡比亞得到一

MODE DE MON-
TAGE DES DÉ-
FLECTEURS
COURBES, OU
«CASQUE» DU GOUVERNAIL KITCHEN, SUR
LEUR ARBRE VERTICAL DE MANŒUVRE.

TURBINE A COMBUSTION
ARMENGAUD-LEMALE
TT', *tuyères*; A, *aubes*; S, *serpentin*.

《科學與生活》期刊內
的機械圖形

個為軍隊到古巴採購食糖的機會。

一九一五　　卅六歲。五月又前往美國，六月到達，重會史泰格列
　　　　　　茲和德‧扎亞斯。

　　　　　　十月加布里爾來美，畢卡比亞到古巴履行任務，轉巴
　　　　　　拿馬十二月回紐約。

一九一六　　卅七歲。與加布里爾前往巴塞隆納。

　　　　　　加布里爾到瑞士加斯塔德探望孩子們。畢卡比亞接近
　　　　　　女畫家羅容珊，認識達慕，助其印行《391》刊物。

一九一七　　卅八歲。再到紐約會見杜象，認識昂利–彼爾‧羅樹。

　　　　　　十一月中邂逅傑爾曼‧埃弗林。

一九一八　　卅九歲。畢卡比亞患精神沮喪症，加布里爾知道丈夫
　　　　　　與傑爾曼的關係，藉看護畢卡比亞之病，將他接去瑞
　　　　　　士休養治療。

　　　　　　完成《生而無母之女詩圖集》，隨即付梓。

　　　　　　在洛桑與一位女畫家牽連上關係，被對方丈夫開了兩
　　　　　　槍。

　　　　　　連續創作《殯儀館的運動員》、《柏拉圖式的兩排假牙》
　　　　　　和《嚼炮竹的人》等詩圖集。

畢卡比亞攝於瑞士洛桑　1918年

左起：杜象、畢卡比亞、貝阿娣絲・伍德
攝於紐約　1917年

一九一九　四十歲。一月到蘇黎世會見查拉。

二月在洛桑完成〈貓叫之詩〉。

三月回巴黎，先與加布里爾同住，後住傑爾曼
處。

四月出版《沒有語言的思想》。

九月十五日，加布里爾生了第四個孩子維生
特。

重新參加秋季沙龍，首次在巴黎出示機械形態
繪畫。

一九二〇　四十一歲。一月四日與安德烈・布魯東見面，
此日傑爾曼為他生一男孩羅倫佐。

展開「達達的季節」，一月至五月數次達達表
演。

畢卡比亞與其作品〈聖・居伊之舞〉
1919–1920年

七月完成詩文集《錢財來路不明的闊佬耶穌基督》。

十二月十日在靶子畫廊舉行個展，開幕式盛況空前。

一九二一　四十二歲。五月十一日發表與達達決裂的文章。

210

畢卡比亞與埃爾明
1921年

發表〈非哈烏–提巴烏〉文章。

十一月九日，巴黎《晨報》記者揭發畢卡比亞畫中圖像的來源，畢卡比亞迅速反擊。

一九二二　四十三歲。兩幅畫為獨立沙龍所拒，畢卡比亞另將其展於「摩以塞酒吧」。

遷往慕德河上的特倫伯列。

在巴塞隆納達慕畫廊舉行重大展覽。

一九二三　四十四歲。舅父摩理斯‧達凡去世，留給畢卡比亞一大筆財產。

一九二四　四十五歲。為查拉的「達達七宣言」作插圖。

十二月四日在巴黎香榭麗榭戲院演出「停場」與「幕間插演」。

一九二五　四十六歲。在法國南部建一別墅，名為「五月之堡」，在五月中與傑爾曼及兒子羅倫佐遷入。

十二月一日，奧爾加‧莫勒受顧為羅倫佐的褓姆。

一九二六　四十七歲。馬塞爾‧杜象造訪「五月之堡」獲得畢卡比亞八十幅作品，與昂利–彼爾‧羅榭共同籌辦拍賣會。

三月，畢卡比亞拍賣重要作品，五月又有新作品拍賣。

九月首次在瓊恩海灣為伊夫‧米朗德籌辦晚會。

一九二七　四十八歲。與奧爾加及羅倫佐旅行巴塞隆納。

杜象與新婚夫人在「五月之堡」度蜜月。

一九二八　四十九歲。在巴黎伯里安畫廊展出「透明畫」與「西班牙女子」的畫。

一九二九　五十歲。任美車比賽委員會榮譽會員。

二月，父親去世。

法博羅畫廊畫展成功，畢卡比亞買了一部福特汽車，一部雪鐵龍B2給奧爾加，同時購買汽船。

一九三〇　五十一歲。多次籌辦盛大晚會。

十二月在巴黎羅森伯格畫廊舉行回顧展。

畢卡比亞　1923年

畢卡比亞與彼爾·德·馬索　約1924年　　　畢卡比亞與瑪特·榭納爾攝於「五月之堡」　1926年

一九三一　五十二歲。爲「坎城賭場大使廳」籌辦多次晚會。
　　　　　在勞斯萊斯汽車上，以特殊反光漆應用各種照明發出
　　　　　不同色彩之反光。

一九三二　五十三歲。購買遊艇。
　　　　　夏天再見傑崔德·史坦茵。

一九三三　五十四歲。六月初畢卡比亞與奧爾加到比利蘭的史坦
　　　　　茵家作客。
　　　　　史坦茵自二〇年代起支持「回歸秩序」的具象畫家，
　　　　　這段友情影響畢卡比亞的畫風。
　　　　　畢卡比亞與加布里爾爭畫幅的所有權，杜象與布魯東
　　　　　站在維護加布里爾的立場，與畢卡比亞產生衝突。

七月，畢卡比亞獲得騎士榮譽勳章，法國政府買了一幅透明畫〈斯芬克斯〉。

八月，畢卡比亞與奧爾加住在停泊於坎城的遊艇上，傑爾曼‧埃弗林則保有「五月之堡」。坎城亞歷山大畫廊拍賣畢卡比亞的收藏及畫。

左起：畢卡比亞、奧爾嘉、畢卡索、埃爾明攝於「五月之堡」
1927年

畢卡比亞　約1930年
（曼‧雷攝影）

一九三四　五十五歲。在瓊恩海灣租下一畫室，積極準備巴黎和紐約的畫展。

一九三五　五十六歲。年初繪出廿五幅畫，準備芝加哥的展覽。買下一艘廿三公尺長的遊艇「地平線第三」。九月賣掉「五月之堡」，十一月住到巴黎。

一九三六　五十七歲。一月，在芝加哥展覽並不成功，大部分的畫拆毀或重畫。畢卡比亞奮力工作，與奧爾加回南部過著寂靜的日子。

一九三七　五十八歲。多次來往巴黎與法國南部。
法國政府收藏了他三幅作品。
由於史坦茵的關係，畢卡比亞得以入圍獨立藝術名家展。

一九三八　五十九歲。賣掉遊艇「地平線第三」，另購較小的一艘。
作結合具象與抽象的人像畫。

一九三九　六十歲。作抽象畫，準備秋天在羅森伯格畫廊展出。

一九四〇　六十一歲。六月十四日與奧爾加辦理結婚手續。
十二月卅一日，遇有夫之婦蘇珊‧羅曼，畢卡比亞重燃愛火。

一九四一～一九四三　六十二至六十四歲。多次遷居旅行，多次畫展。

畢卡比亞　1936年（法蘭西斯卡攝影）

一九四四　六十五歲。年初認識昂利‧戈耶茨與克麗斯汀‧布梅斯特，開始與克麗斯汀頻繁通信。

南部解放，畢卡比亞與奧爾加涉嫌通敵，戈耶茨夫婦赴巴黎奔走。加布里爾自英倫回巴黎趕至坎城擺平情況。

一九四五　六十六歲。回巴黎定居。住小田野街，年輕藝術家開始常來拜訪。

一九四六　六十七歲。在蘇黎世舉行畫展，接著在巴黎雷內畫廊、布魯塞爾舉行畫展。

七月與奧爾加到盧比岡，寫長詩〈ENNAZUS〉細述與蘇珊‧羅曼的關係。

參加「超獨立畫展」。

一九四七　六十八歲。由於同父異母妹妹依弗尼的關係在拉‧羅榭勒展出。

與蘇珊‧羅曼重歡。

準備到美展出〈UDNIE〉和〈EDTAONIL〉（在加布里爾的工作室整修此二畫，克麗斯汀協助）。

常到「黑人舞廳」跳舞。

與加布里爾生的第四子維生特十二月去世。

一九四八　六十九歲。維生特之逝打擊甚大，放棄到美洲旅行計畫，與加布里爾通信中透露經濟問題日趨嚴重。

法國政府購藏〈UDNIE〉。

一九四九　七十歲。二月家中遭竊，貴重珠寶盡失，畢卡比亞更行沮喪。

為慶祝畢卡比亞七十歲生日，雷內‧德魯安為其舉行回顧展。

一九五○　七十一歲。昂利‧戈耶茨與克麗斯汀‧布梅斯特每星期來相聚，常相偕赴電影院。

畢卡比亞的手寫稿
1932年

畢卡比亞與其愛犬尼尼
1940年

畢卡比亞〈地球是圓的〉作品的參考資料
（11世紀加泰藍藝術）

畢卡比亞與米榭爾・西馬於其最後作品〈地球是圓的〉前合影
1951年

八月在盧比岡寫了廿五首詩。

準備在柯雷特・阿蘭迪畫廊的展覽。

一九五一　七十二歲。年初嚴寒，又因地鐵罷工，畢卡比亞不再到「黑人舞廳」，只上電影院，動脈硬化嚴重。

六月初腦溢血，送到猶太城醫院住院三星期。住院的印象讓他畫出〈猶太城〉與〈活生生的畫幅〉。

九月畫出他最後的一組七幅「一星期的各天」和〈地球是圓的〉。

一九五二　七十三歲。健康情形惡化，友人來訪慰問，他已麻木。

友人為他在阿爾與伯恩舉辦畫展。

巴黎柯雷特・阿蘭迪畫廊的展出開幕式他已不能參加。

一九五三　七十四歲。九月廿五日，克麗斯汀・布梅斯特來探望，他完全不認識。

十一月卅日，畢卡比亞逝世。

國家圖書館出版品預行編目資料

畢卡比亞：達達與超達達派畫家＝
Francis Picabia／陳英德、張彌彌合著--
初版. -- 臺北市：藝術家，2003〔民92〕
面；17×23公分.--（世界名畫家全集）

ISBN　　986-7957-77-6（平裝）

1. 畢卡比亞（Picabia, Francis, 1879-1953）－傳記
2. 畢卡比亞（Picabia, Francis, 1879-1953）－作品評論
3. 畫家－法國－傳記

940.9942　　　　　　　　　　92009888

世界名畫家全集

畢卡比亞 Francis Picabia

何政廣／主編　陳英德、張彌彌／合著

發 行 人　何政廣
編　　輯　王庭玫・黃郁惠・王雅玲
美　　編　李宜芳
出 版 者　藝術家出版社
　　　　　台北市重慶南路一段147號6樓
　　　　　TEL：（02）2371-9692～3
　　　　　FAX：（02）2331-7096
　　　　　郵政劃撥：01044798號　藝術家雜誌社帳戶
總 經 銷　藝術圖書公司
　　　　　台北市羅斯福路三段283巷18號
　　　　　TEL：（02）2362-0578　2362-9769
　　　　　FAX：（02）2362-3594
　　　　　郵政劃撥：00176200號帳戶
分　　社　台南市西門路一段223巷10弄26號
　　　　　TEL：（06）261-7268
　　　　　FAX：（06）263-7698
　　　　　台中縣潭子鄉大豐路三段186巷6弄35號
　　　　　TEL：（04）2534-0234
　　　　　FAX：（04）2533-1186
製版印刷　炬曄企業有限公司
初　　版　中華民國92年7月
定　　價　新臺幣480元

ISBN　986-7957-77-6（平裝）